KB094697

GUSTAV KLIMT

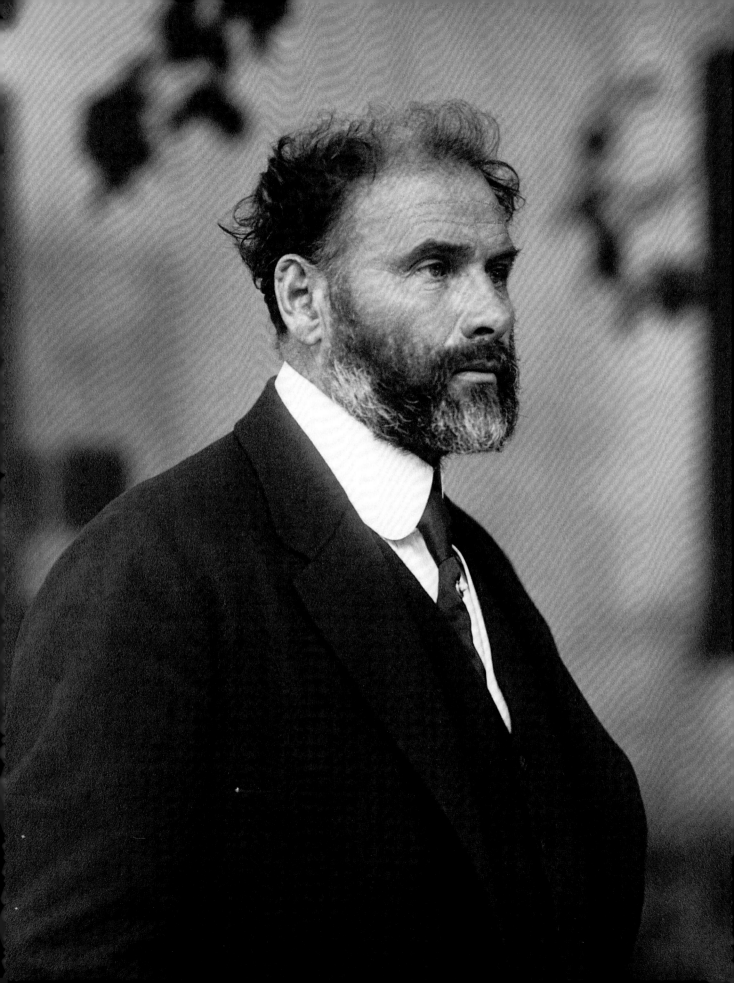

질 네레 **지음** | 최재혁 **옮김**

구스타프 클림트

1862–1918

여성상의 세계

마로니에북스 | TASCHEN

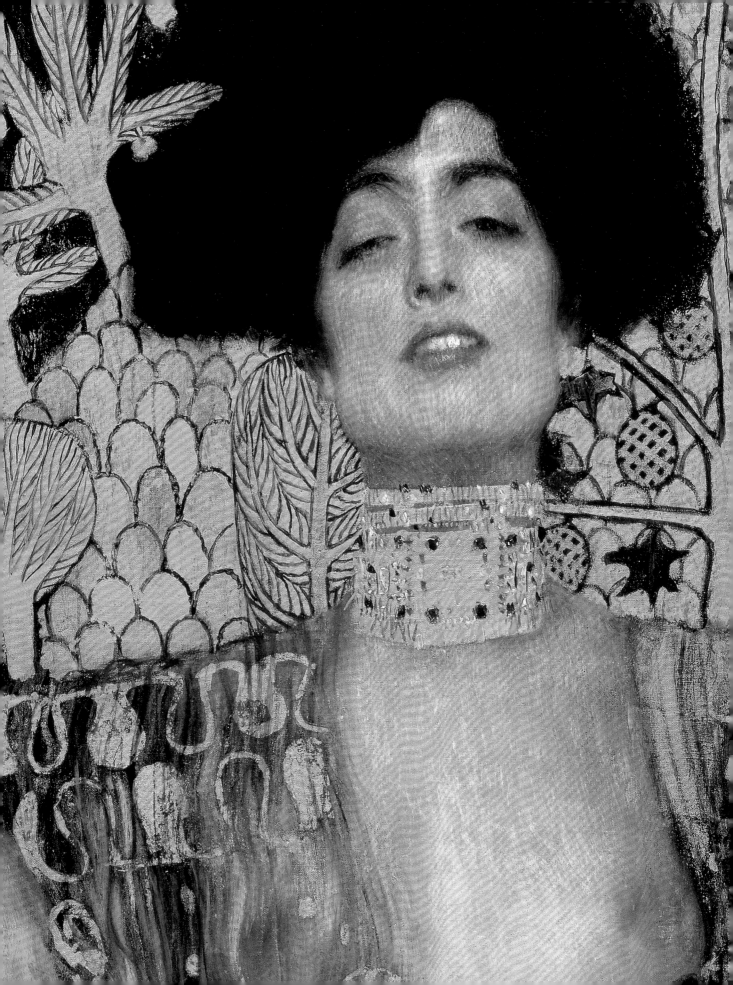

차례

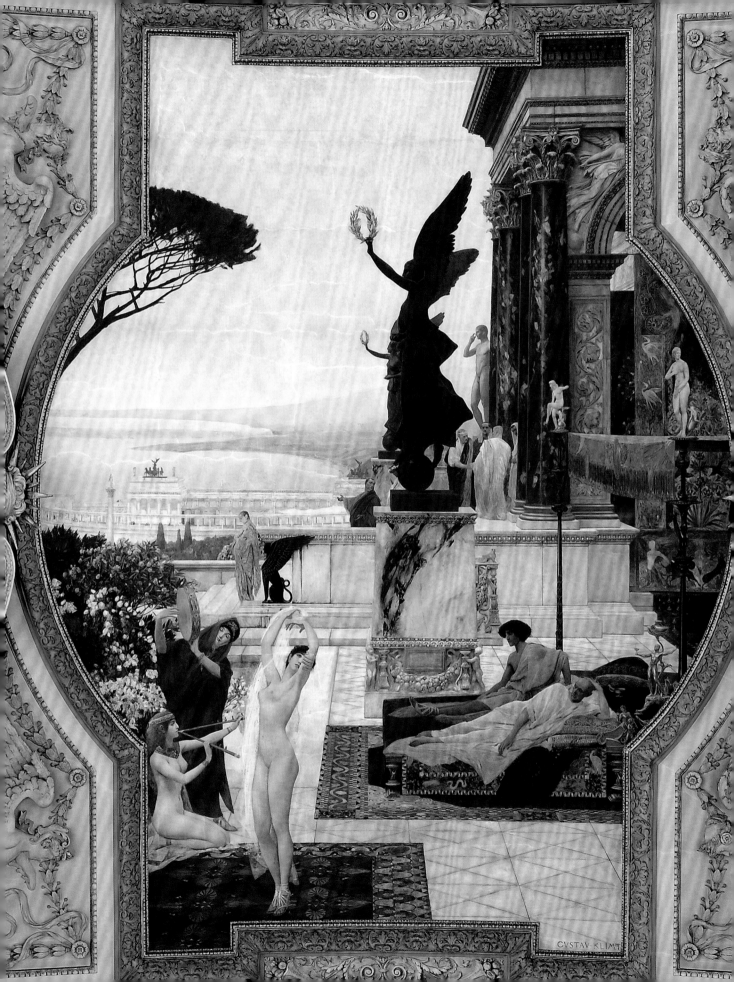

빈, 현실과 환상 사이의 도시

구스타프 클림트의 고향인 빈은 세기말 벨 에포크의 매력이 넘치는 도시였다. 인구 200만으로 유럽 제4의 도시였던 빈은 다른 지역에서는 보기 힘든 독특한 문화를 꽃피웠다. 예술가와 지식인은 현실과 환상, 전통과 현대 사이의 긴장 속에서 위대한 창조력을 발휘해왔다. 빈은 프로이트, 바그너, 말러, 쇤베르크 등 당시 활동했던 인물들이 증언하듯 '묵시록의 실험실'이었고, 쇠락을 목전에 둔 마지막 영화로움과 창조적 반란이 피어나고 있었다. 사회 지배층이던 부르주아 계급은 사치스러운 향연이나 쾌락에 탐닉한 것으로 알려져 있지만 한편으론 이 도시의 문화를 꽃피운 촉매제 역할도 했다.

클림트의 예술도 이러한 '실험실'에서 탄생했다. 그의 예술적 통찰력은 죽음에 대한 의식뿐만 아니라 생명력으로 가득 차 있었다. 다시 말해 클림트는 지나간 세계와 다가올 세계를 연결하는, 전통과 현대의 결합을 지향했다. 그의 작품에 나타난 드로잉의 관능미, 만화경적인 구성, 풍부한 장식미 등을 감상하고 그 속에 나타난 수수께끼를 해명하는 것은 매우 매혹적인 경험이다. 특히 '여성의 아름다움'이라는 클림트의 중심 주제는 보는 이의 마음을 강하게 사로잡는다. "모든 예술은 에로틱하다." 아돌프 로스는 저서 『장식과 범죄』에서 이렇게 선언했다. 예술에서 에로티시즘이라는 주제를 노골적으로 드러낸 것은 표현주의와 초현실주의로 알려져 있지만, 클림트는 이전에 이미 그것을 신조로 삼아 작품의 주요 제재로 다뤘다. 나른하면서도 긴장감이 가득한 빈의 분위기는 에로티시즘과 여성이라는 주제를 중심무대에 올리도록 화가를 자극했다.

클림트는 여성상의 한 전형인 '이브'를 상상할 수 있는 온갖 대담한 포즈로 그렸다. 전신을 거리낌 없이 드러낸 〈누다 베리타스(벌거벗은 진리)〉(20-21쪽)의 인물처럼 클림트의 이브가 가진 유혹의 무기는 사과가 아니라 육체였다. 클림트는 팜 파탈, 즉 '남성을 거세해 파멸로 이끄는 요부'라는 여성 유형을 창조하는 데 크게 기여했다. 팜 파탈은 오브리 비어즐리와 페르낭 크노프 등의 화가들도 다룬 주제였다. 그러나 클림트는 〈유딧(살로메)〉(31쪽)과 〈다나에〉(67쪽) 같은 작품뿐만 아니라 이름 모를 소녀들의 초상(〈처녀〉, 73쪽)이나 빈의 귀부인 초상, 심지어 우의화 속 인물까지도 팜 파탈로 묘사했다. 에로티시즘은 일종의 시대적 분위기였다. 프로이트는 직립한 물체를 발기한 것으로, 구멍은 잠재적으로 삽입이 가능한 것으로 해석했다. 장식을 혐오하여 예술을 교차하는 직선으로 환원해버린 아돌프 로스조차 수평선은 여성으로, 수직선은 남성으로 비유했을 정도였다.

우화
Allegory of Fable

1883년, 캔버스에 유채, 84.5×117cm
빈, 역사 박물관

클림트는 초기 작품에서부터 이미 여성을 회화의 주인공으로 삼았고, 그 존재에 대한 칭송을 멈추지 않았다. 이 작품에서는 순종적인 동물들이 아름답고 관능적인 여주인공의 발밑에 마치 장식물처럼 배치되어 있으며 여주인공은 당연한 듯 동물들의 숭배를 받고 있다.

타오르미나 극장
The Theatre in Taormina

1886-88년, 빈 부르크극장 왼쪽(북쪽) 계단에 있는 중앙 천장화
회반죽을 바른 대리석에 유채, 약 750×600cm
빈, 부르크극장

빈 역사화의 대가였던 한스 마카르트(1840-1884)에게 매료되어 있었던 클림트는 그가 세상을 떠난 후 빈 미술사 박물관의 계단실 장식 업무를 이어받았다. 젊은 클림트는 마카르트의 로코코 양식보다 그가 지향한 화려한 바로크적 장식에 큰 영향을 받았다.

그리스 고전 미술 II (타나그라의 소녀)
Ancient Greece II (Girl from Tanagra)
1890/91년, 빈 미술사 박물관 계단 기둥 사이의 그림
스투코에 유채, 약 230×80cm
빈, 미술사 박물관

눈꺼풀이 반쯤 감긴, 빈의 매춘부라는 당시의 인물상을 통해 고대 그리스를 표현하고 있다. 클림트는 이 작품으로 아카데미즘에서 거리를 두면서 건전함을 지향하는 당시의 위선적 풍조에 파문을 던졌다. 그러나 무엇보다 이 그림은 클림트가 그린 첫 번째 팜 파탈의 초상이라는 점에서 의미가 있다.

클림트의 작품 곳곳에서는 암술과 수술, 정자와 난자 등의 성적 이미지가 등장하며 이것은 인체, 의복, 자연을 묘사할 때도 적용됐다. 클림트의 작품은 열광적인 지지를 얻었으며 특히 빈 사교계의 여성 초상화에서는 최고 인기 작가로 인정받았다. 하지만 퇴폐적인 빈에서조차 빅토리아 시대의 위선적 엄숙함이 힘을 발휘했기에 클림트 작품의 에로티시즘은 혹독한 탄압을 받기도 했다. 빈 대학의 내부 장식용으로 제작한 회화가 결국 철거되는 등 스캔들도 잇달았다. 그런 까닭에 클림트에게 황금공로십자훈장까지 수여했던 황제 프란츠 요제프도 국립미술학교의 교수 임명은 세 번씩이나 거부했다.

이러한 사회적 제약에 클림트는 분노를 표시했다. "검열은 그것으로 충분하다. ……이제 국가의 지원 따위는 모조리 거부할 것이다. 모두 필요 없다."[1] 그는 국가의 대규모 주문에 절대 응하지 않고 부르주아 계급의 초상화나 풍경화에 전념하겠다고 결심했다. 클림트는 초상화를 통해 유혹적인 여성의 에로티시즘이나 영원한 육체적 사랑과 같은 자신의 거의 유일했던 주제를 품위 있는 분위기로 연출하는 방법을 찾아냈다. 한편 이러한 방법은 의뢰자에게도 만족을 줬다. 클림트는 격조 있는 분위기를 위해 누드로 표현할 수 없는 여성에게는 가상의 의상을 입혔다. 하지만 그 의상은 나체를 감추는 동시에 의식하게 만들었다. 꽃을 포함한 각종 장식 모티프는 아르 누보 양식에 열광하던 빈 사교계의 취향을 만족시키며 은밀한 부분을 가리는 무화과 잎사귀의 역할을 했다. 라벤나의 비잔틴풍 모자이크 수법으로 창작된 회화는 경외감을 불러일으켰고, 물결치는 머리카락, 양식화된 꽃들, 기하학적 장식, 기괴하고 사치스러운 모자와 과장된 모피 머프 등 다양한 세부 묘사는 관람자의 시선을 인물 자체에서 벗어나게 만들었다. 그렇지만 이러한 부수적인 묘사는 그림의 중심에 있는 여성의 에로티시즘을 강화하기도 했다. 클림트가 그림 속의 여성에게 의복을 입히기 전 먼저 누드로 그렸다는 사실은 의심의 여지가 없다. 그가 죽은 뒤 남겨진 미완의 캔버스는 그러한 사실을 입증한다(〈신부〉, 87쪽). 새, 동물, 꽃, 이국의 인간을 묘사한 오리엔트풍의 우의화에서도 장식은 어김없이 사용됐다. 종종 피라미드 형태의 구도가 드러나는 후기 작품에서는 곡선과 나선형, 소용돌이, 현란한 색의 혼합 등이 화면에 넘쳐흐른다. 결국 대상을 중심으로 새로운 세계가 창조되어 관람자를 무의식의 심연과 정신의 미로 속으로 유혹한다.

빈의 화가 훈데르트바서는 현재 자신에게 필요한 주제가 있다면, 존경하는 클림트가 그린 의상의 세부 묘사라고 말했다. 훈데르트바서는 의상의 세부를 캔버스에 크게 확대한 자신의 기법을 '초자동적 반복'이라 이름 붙였고 이 기법을 통해 어두운 강박 관념의 세계를 만들어냈다. 이러한 방법으로 그는 형태 자체가 보는 사람을 미지의 세계로 인도한다는 클림트의 전통을 계승한 것이다. 오늘날 미술관 아트숍에서 클림트의 원색복제화는 다른 어느 화가의 작품보다 인기가 있다. 클림트가 창조한 환상적인 세계는 그 당시 사회를 적절하게 표현한 것으로 인정받고 있으며 그의 조형 의식에서 두드러지는 퇴폐적 요소 역시 모더니즘의 한 양상을 개척한 것으로 평가받는다.

클림트의 작품세계는 성장 과정과 깊은 관련이 있다. 클림트는 1862년 7월 14일 빈 근교의 바움가르텐에서 가난한 귀금속 세공사의 일곱 형제 중 둘째로 태어

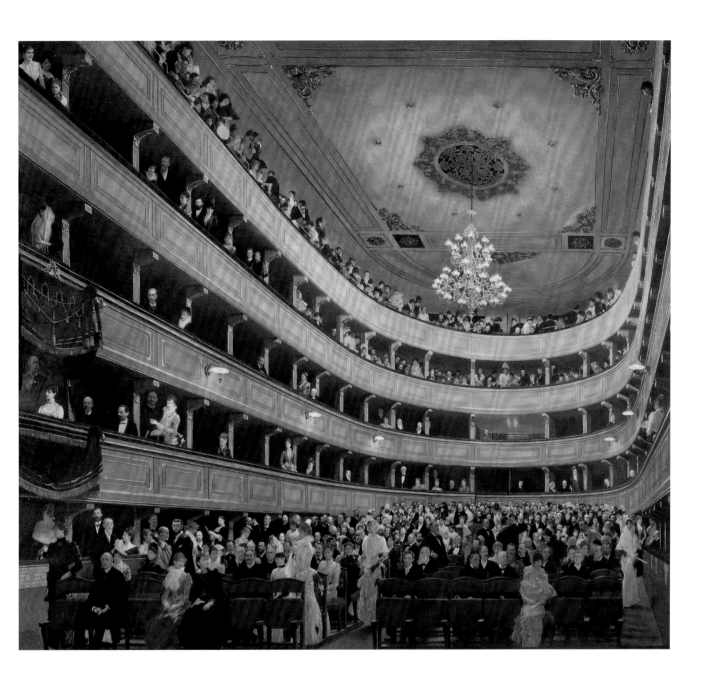

낳다. 동생 에른스트 역시 세공사였는데 1892년 세상을 떠나기 전까지 줄곧 구스
타프 클림트와 공동 작업을 했다. 클림트는 14세의 어린 나이로 빈의 응용미술학
교에 입학해 7년 동안 동생 에른스트 그리고 친구 프란츠 마치와 함께 수업을 받
았다. 그들은 페르디난트 라우프베르거 교수의 지도 아래, 모자이크에서 회화, 프
레스코에 이르는 다양한 기법을 익혔다. 라우프베르거는 우수한 학생이었던 이들
에게 실내 장식 등의 일을 알선했다. 1880년 그들이 맡은 첫 공식적 임무는 빈의
슈투라니 궁전의 우의화 4점과 카를스바트 온천장의 천장화 작업이었다. 이 시기
클림트의 스타일은 바로크의 거장을 떠올리게 했고, 무엇보다 당시 빈의 유명한
화가였던 한스 마카르트가 사용했던 고전풍을 따르고 있었다. 라우프베르거의 세
제자는 막시밀리안 1세의 개선 행진을 기념해 뒤러가 제작한 목판화를 프란츠 요

옛 부르크극장의 관객석
**Interior View of the Old Burgtheater,
Vienna**

1888년, 구아슈, 금색 하이라이트
그림 82×92cm, 종이 91.2×103cm
빈, 역사 박물관

극장은 현실과 환영이 서로 만나는 장소이다. 그러나 장
소적 특성을 이용해 클림트는 관객에게 배우의 역할을
맡겨서 결국 현실이란 무엇이며 단순한 환영이란 무엇
인지를 묻고 있다.

여인의 초상(프라우 하이만 부인으로 추정)
Portrait of a Lady (Frau Heymann?)
1894년경, 패널에 유채, 39×23cm
빈, 역사 박물관

냉정한 표정으로 입을 다물고 있는 이 여인은 아직 팜 파
탈에 이르지는 않았지만, 프로이트가 말하는 '거세하는
여인'의 이미지가 드러난다.

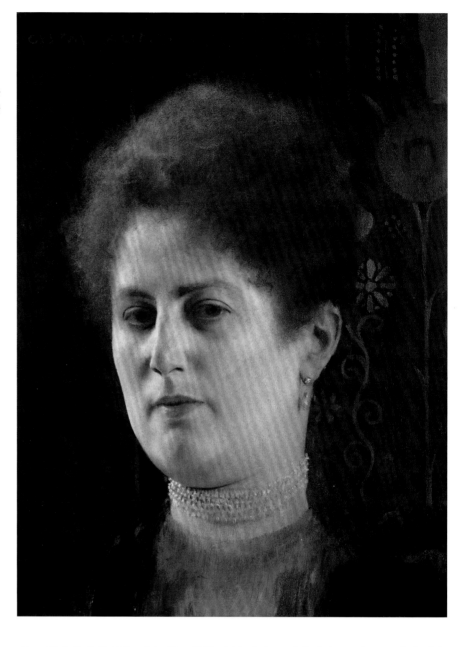

요제프 펨바우어의 초상
Portrait of Joseph Pembaur
1890년, 캔버스에 유채, 69×55cm
인스브루크, 티롤 주립미술관

클림트가 사람의 얼굴을 묘사할 때 사용했던 사진적인
기법의 전형을 보여준다. 이러한 정밀한 묘사는 이전 시
기의 특징인 극사실주의 경향과도 관련이 있을 듯하다.

제프 황제의 은혼식을 기념하는 대형 장식 벽화로 번안했다. 클림트는 이때 처음
으로 뒤러의 세계를 접하고 그가 사용한 폭넓은 도상학적 소재를 더욱 발전적으
로 작품에 응용했다. 그러나 〈우화〉(7쪽)와 같은 초기 회화에서는 여전히 전통에 의
존하고 있다. 예를 들어 동물들은 아름답고 관능적인 여주인공의 발밑에 누워서
육감적인 이브의 아름다움만을 돋보이게 하는 역할을 맡고 있다. 뒤이어 세 사람
은 1886년에 완공된 부르크극장의 페디먼트와 계단실의 천장에 극장의 역사를 묘
사하는 작업을 의뢰받았다. 당시 클림트의 작품은 다른 두 사람의 수준을 넘어서
있었는데, 단순한 고전적 모티프에 만족하지 않고 사진처럼 정밀하게 그린 사실
적인 초상화로 고전적 특성을 보충하고자 했다. 〈타오르미나 극장〉(6쪽)에서 볼 수
있듯이 클림트는 이런 방법을 통해 동시대의 특징을 작품 속에 끌어들였다. 클림
트는 다양한 기법을 확실히 익혀 자기 것으로 만들었다. 황실 미술관에서 고대 항

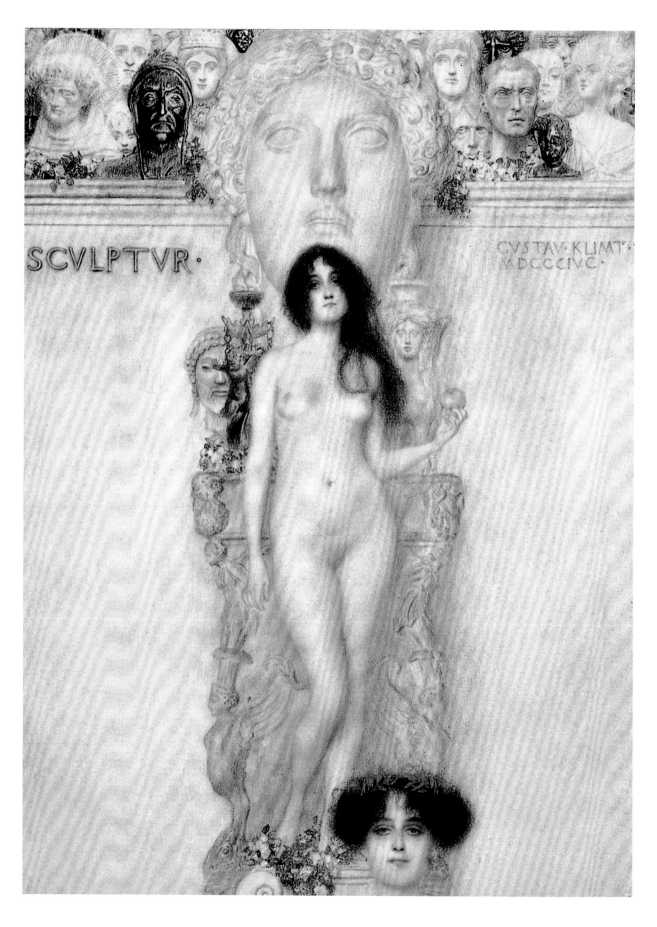

SCVLPTVR·

GVSTAV·KLIMT·
MDCCCIVC·

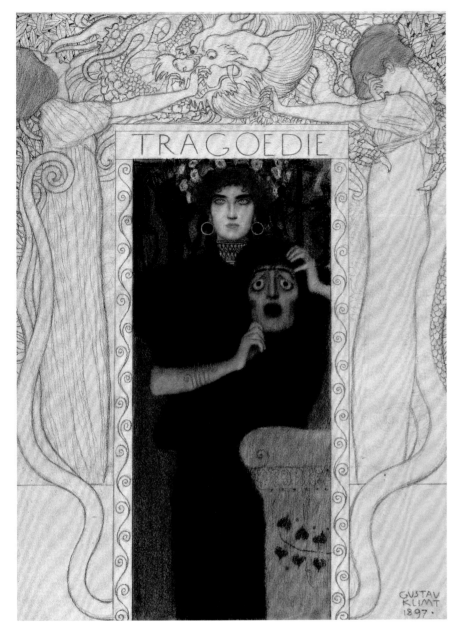

우의화 〈비극〉의 최종 드로잉
Tragedy, finished drawing for *Allegorien,*
Neue Folge
1897년, 연필, 검은색 초크, 구아슈,
금색 · 흰색 하이라이트, 41.9×30.8cm
빈, 역사 박물관

클림트는 빈 미술사 박물관의 벽화에 미술사를 묘사하
는 임무를 맡았으나, 이 작품에서조차 빈의 화류계 여성
의 이미지를 표현하려는 유혹을 떨치지 못했다.

아리 등을 연구했고 티치아노의 〈이사벨라 데스테〉와 같은 회화를 모사하곤 했다.
이러한 경험으로 기량을 쌓은 그의 회화에는 처음부터 미숙한 부분이 전혀 없었
다. 숙련된 표현의 우의화, 시각적인 환영의 창조, 바로크적 감각 등 이후에도 작
품의 특징을 이루는 요소는 대중의 평가를 빠르게 얻어갔다.

　청년기의 클림트에게 당시 빈 역사화파의 권위 있는 지도자였던 마카르트
(1840‒1884)는 강렬한 매력으로 다가왔다. 빈 미술사 박물관의 계단실 장식을 미완
으로 남겨 놓은 채 세상을 떠난 마카르트의 뒤를 이어 작업을 완성할 임무가 클림
트를 포함한 세 명의 젊은 미술가에게 주어졌다. 그들은 마카르트가 제작 중이던
대작을 차분히 감상하는 기회를 갖게 되었다. 아치, 천장, 기둥이 이루는 삼각 면
에 그려질 벽화 8점과 기둥 사이의 벽화 3점이 그들에게 맡겨졌다. 거기에는 고대
이집트부터 피렌체의 친퀘첸토(16세기의 이탈리아 예술)에 이르는 예술의 역사가 그려

우의화 〈조각〉의 최종 드로잉
Tragedy, finished drawing for *Allegorien,*
Neue Folge
1896년, 연필, 검은색 초크, 구아슈,
금색 하이라이트, 41.8×31.3cm
빈, 역사 박물관

클림트는 지금까지 모든 시대의 대표적 조각 작품을 텅
빈 듯한 시선을 가진 경직된 것으로 묘사하고 있다. 반
면 '조각'을 의인화한 주인공은 생명감이 넘치며, 생기발
랄한 시선으로 관람자를 유혹한다. 이러한 활기 넘치는
표현은 클림트의 예술이 지녔던 가장 기본적인 특징이
었다.

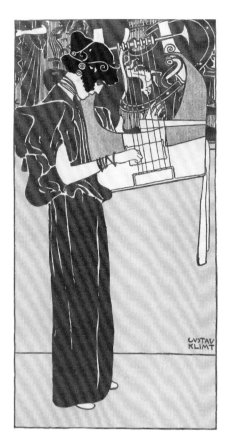

음악
Music
1901년, 석판화, 크기 미상
개인 소장

"그의 화풍은 바로크를 지향했지만, 그 결과물은 늘 그리스적이었다." 프란츠 폰 슈투크의 작업을 설명하는 이러한 재치 있는 문구는 클림트에게도 적용된다. 그러나 그는 이 작품에서 보이듯 고전적인 암시가 가득한 표현법을 사용하면서도 단순히 옛 것을 묘사하는 데 그치지 않고 고전의 인물상에 생명력을 불어넣는 방법을 알고 있었다.

질 예정이었다. 이 작업은 클림트에게 중요한 연구의 기회가 되었다. 아카데미즘에 빠지지 않으면서 고전 예술을 현대에 적용하고자 한 도전적인 시도였고, 동시에 꽃무늬로 대표되는 주제와 더불어 상징적인 장식 요소를 도입하는 계기도 되었다. 이러한 장식과 꽃무늬의 사용은 이후 클림트가 1892년 '국제 음악·연극전람회'에서 선언하게 될 강령을 예견하게 한다. 그가 마카르트의 작업에서 매료됐던 점은 로코코풍의 감성이 아니라, 우직한 바로크풍의 실내 장식과 풍부한 인물 묘사였다. 마카르트의 영향은 오랫동안 지속되었는데, 특히 프로이트가 '공백공포증'이라고 일컬었던, 그림의 배경을 형태로 가득 채우는 방식으로 뚜렷이 드러났다. 공백공포증은 캔버스의 1밀리미터에 이르기까지 세밀한 인물 묘사로 가득 차 있는 구아슈 〈옛 부르크극장의 관객석〉(9쪽)에서 이미 분명하게 나타난다. 이러한 주제의 경우, 보통은 관객석에서 무대를 바라보는 시점을 택하는데 클림트는 반대로 무대에서 본 관객석을 그려서 관객을 배우로 착각하게 된다. 또한 가장무도회에 나온 듯한 차림을 한 관객들은 마치 초상화에서 막 뛰쳐나온 것 같다.

그들은 곧 초상화 주문을 받았고 클림트도 초상화로 명성을 얻었다. 그들은 사진을 참고로 초상화를 제작해 매우 호평받았는데, 얼굴을 정밀하게 그리는 수법은 이후 클림트의 특징으로 이어졌다. 〈요제프 펨바우어의 초상〉(11쪽)은 용모를 매우 사실적으로 보여주는 사진 같은 초상화의 전형이다. 그러나 한편으로 클림트는 이 그림에 최근 습득한 고전적인 형태를 표현하고 싶어했다. 예를 들어 액자의 넓은 테두리에 초상화를 해설하는 듯한 아폴론 신전 같은 고전적 모티프를 그려넣는 것이다. 액자 역시 그림의 한 요소이며 장식적인 면에서나 상징적인 의미에서 모두 중요하다. 또한 과다한 장식은 작품 중앙의 인물과 대조되어 인물을 부각한다. 클림트는 처음부터 빈 사회의 위선적인 경건함의 한계를 뛰어넘고자 했다. 미술사 박물관이 의뢰한 11점의 우의적 작품에는 고대 그리스를 대표하는 인물도 포함하기로 되어 있었다. 하지만 〈타나그라의 소녀〉(8쪽)에서 눈꺼풀이 반쯤 감긴 빈의 고급 창부를 찾아내기는 그다지 어렵지 않다. 소녀의 뒤에 암포라

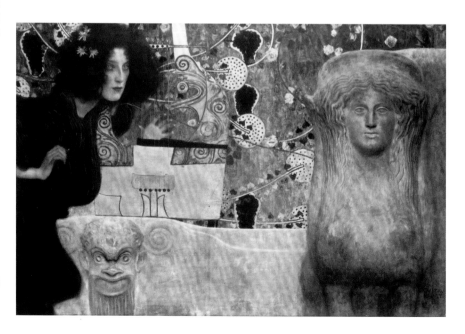

음악
Music
1897/98년, 빈에 위치한 니콜라우스 둠바 음악 살롱의 장식화, 캔버스에 유채, 150 × 200cm
1945년 5월에 임멘도르프성의 화재로 소실

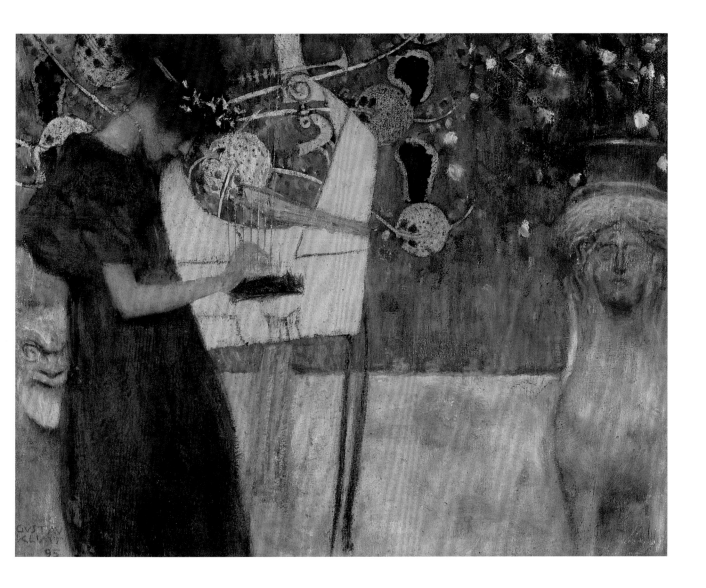

음악(습작)
Music (study)
1895년, 캔버스에 유채, 27.5×35.5cm
뮌헨, 바이에른 국립회화컬렉션, 노이에 피나코테크

(고대 그리스 항아리)를 배치해 역사성을 강조했음에도 처음으로 팜 파탈을 그린 이 작품은 빈 사회의 반감을 샀다. 또한 〈조각〉(12쪽), 〈비극〉(13쪽), 〈음악〉과 〈음악(습작)〉(14, 15쪽)처럼 의인화한 그림에서도 고대의 시구와 수사학적 은유를 사용했지만 부풀린 머리 모양이나 나른한 화류계의 분위기 등 빈의 풍경이 완벽하게 드러난다.

플라톤의 『향연』은 천상과 지상이라는 두 가지 유형의 비너스를 제시한다. 르누아르 또한 두 유형의 차이를 다음과 같이 서술하고 있다. "누드의 여인은 바다나 침실에서 탄생한다. 그 여인의 이름은 '비너스'이거나 '니니(인상파의 화가들이 선호했던 이상화되지 않은 세속적인 여성상)'이며 그녀에게 다른 이름은 없다." 아카데믹하고 이상화된 누드는 특히 역사적인 내용을 전달하는 경우 대중의 찬사를 받는다. 이에 비해 사랑을 나눌 준비를 하고 있는 일상의 누드는 스캔들을 불러왔다. 클림트 이전에 마네가 그렸던 〈올랭피아〉도 비너스가 아닌 니니의 표현이며, 티치아노가 그린 신화 속 여신으로 이상화된 여인이 아니라, 길모퉁이에 서 있는 매춘부와 더 비슷하다. 마네의 파리에서나 클림트의 빈에서도 현실을 바탕으로 그린 우상은 허용되지 않았다.

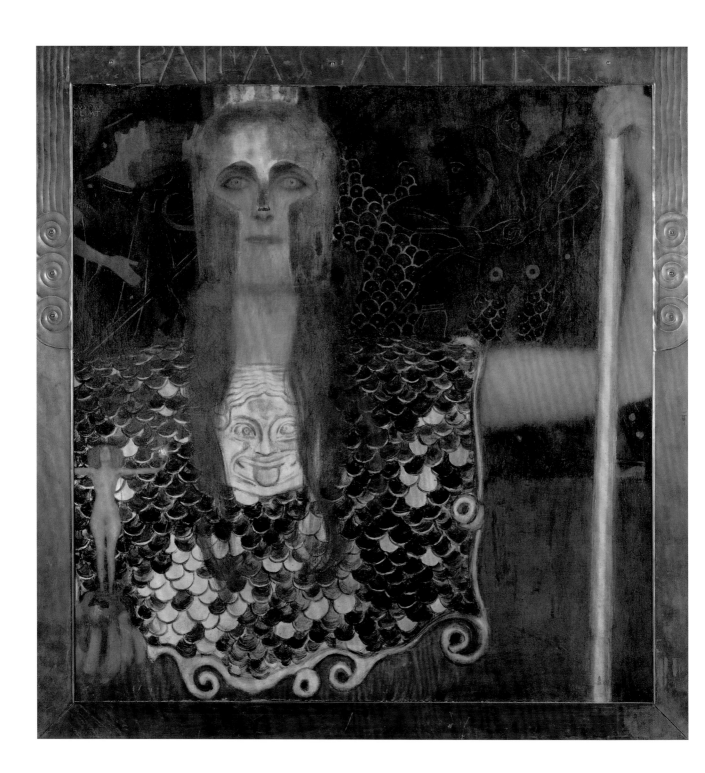

빈 분리파의 상징주의와 팜 파탈

"우리는 틀에 박힌 예술, 경직된 비잔틴주의, 모든 형태의 악취미에 선전포고를 한다. …… 우리가 말하는 '분리'는 구시대 예술가를 향한 현대 예술가의 투쟁이 아니라, 예술가라고 자칭하면서도 예술의 발전을 저해하는 상업적 관심만을 갖고 있는 장사꾼 무리에서 분리되고자 하는 투쟁이다. 이는 곧 예술가의 지위를 개선하려는 투쟁이다."² '분리파'의 아버지라고도 불리는 헤르만 바르의 이 선언은 1897년 결성된 빈 분리파의 모토이기도 하다. 클림트는 분리파의 대표이자 정신적 지도자였다. 새로운 세대의 예술가들은 더 이상 아카데미즘의 간섭을 참지 못하고 '상업성'과는 무관한 자신들에게 어울리는 발표의 장을 모색했다. 또한 외국의 예술가를 초대하거나, 동료의 작품을 외국에 소개함으로써 빈의 문화적 고립을 극복하려 했다. 분리파의 강령은 명백했는데 그것은 '미적' 논쟁이었을 뿐 아니라 예술 그 자체를 위해 '예술적 창조의 권리'를 쟁취하려는 투쟁이기도 했다. 한편으로 '고급 예술'과 '저급 예술', '가진 자를 위한 예술'과 '가난한 자를 위한 예술' 사이의 구별, 요컨대 '비너스'와 '니니'의 구별을 없애려는 투쟁이기도 했다. 아카데미즘과 부르주아적 보수주의에 대한 저항 세력이었던 빈 분리파는 회화와 응용미술의 모든 영역에서 아르 누보를 발전시키고 전파하는 것을 중심 목표로 세웠다. 사회적·정치적·예술적 보수주의로부터 예술을 해방하려 했던 이 젊은 세대의 반란은 놀라운 기세로 성공을 거뒀고, 결국에는 예술의 힘으로 사회를 개혁하려는 유토피아적 기획으로까지 발전했다.

분리파는 「베르 사크룸(성스러운 봄)」이라는 협회지를 발행했는데 클림트는 2년간 이 잡지의 고정 필진이었다. 해외 전시가 성공을 거두자 분리파 회원들은 자신들의 작품을 전시할 분리파 전시관을 건립했다. 클림트 역시 그리스와 동방 이집트의 신전 양식을 따른 건축 디자인을 제출했지만 건축가 올브리히의 설계가 채택됐다. 올브리히의 구상은 정육면체에서 구체에 이르는 다양한 기하학적 형태를 조합하는 것이었다. 페디먼트에는 "모든 시대에는 그 시대의 예술을! 예술에는 예술의 자유를!"이라는 미술평론가 헤베지의 유명한 경구가 새겨졌다. 분리파의 첫 전시는 기대를 한 몸에 받았다. 클림트는 1898년 3월 분리파 전시관 개관을 기념해 〈테세우스와 미노타우로스〉라는 상징성이 풍부한 포스터를 제작했다. 은밀한 부분을 가리기 위해 무화과 잎을 덧붙이는 기존의 방법 대신, 검열관을 자극하지 않기 위해 나무 한 그루를 추가했다. 그렇지만 거의 나체 상태인 테세우스는 새로운 것을 얻으려는 투쟁을 상징한다. 테세우스가 밝은 빛 가운데 서 있는 것과 달

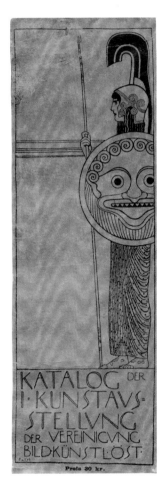

구스타프 클림트의 〈팔라스 아테나〉가 그려진 제1회 분리파 전시회 카탈로그, 1898년
빈, 오스트리아 응용미술관

팔라스 아테나 Pallas Athene
1898년, 캔버스에 유채, 75×75cm
빈, 역사 박물관

클림트가 최초로 금채를 사용한 작품이다. 호화로운 장식은 클림트의 세계관을 구성하던 에로티시즘적 요소를 더욱 강조하고 있다.

에드워드 조지프 빔머 – 비스그릴이 디자인한 리폼 드레스를 입은 소냐 크니프스, 1911년경 촬영자 알 수 없음

리 테세우스의 칼에 찔린 채 겁에 질려 그늘로 피해 들어가는 미노타우로스는 무너진 기성 권력을 상징한다. 한편 이 장면을 여신 아테나가 지켜보고 있는데 제우스의 머리에서 탄생한 그녀는 순수한 정신의 화신, 혹은 신성한 지혜를 상징한다.

예술은 후원자 없이 존재할 수 없다. 분리파는 빈 부르주아 계급 중에서도 특히 유대인 가문의 후원를 받았다. 철강 재벌 비트겐슈타인, 섬유 재벌 베른도르퍼, 크니프스와 레데러 가문 등은 특히 전위예술에 대한 후원을 아끼지 않았다. 클림트도 그들의 부인 초상을 전문적으로 그렸다. 〈소냐 크니프스의 초상〉(19쪽)은 부인 초상화 중 첫 번째 작품이다. 크니프스가는 철강업과 금융업에 관련된 부유한 사업가 집안이었다. 그의 저택은 요제프 호프만이 설계했고 클림트가 회화 등 내부 장식을 담당해 살롱 중앙에는 1898년 제작한 소냐 부인의 초상을 걸었다. 클림트는 이 초상화에서 여러 양식을 통합하고 있다. 그는 마카르트의 과장된 기법을 높이 평가했기 때문에 소냐의 자세에서도 마카르트의 〈메살리나 역을 맡은 샤를로테 발터〉에서 영향을 받은 요소인 비대칭의 배치와 실루엣의 강조가 잘 드러난다. 클림트가 의상을 다룬 방법은 휘슬러의 밝은 붓놀림을 떠올리게 하지만 이는 그의 작품 중 예외적인 경우다. 그의 초상화 작업의 전형적인 특징은 상류층 부인에게 부여한 거만하고도 냉정해 보이는 표정이며, 이 요소는 이후 클림트의 팜 파탈에서 반복해서 나타난다.

세기말의 중요한 주제 가운데 하나는 여성의 남성 지배이다. 남성과 여성의 대결은 예술가와 지식인이 모여 토론하던 살롱의 대표적인 화제였다. 클림트의 1898년 작품 〈팔라스 아테나〉(16쪽)는 그의 작품 중에서 처음으로 등장한 '슈퍼 우먼'의 원형이다. 갑옷과 창으로 무장한 그녀는 승리에 대한 확신에 차 있으며 남성, 혹은 인류 전체를 자기 앞에 굴복시킨다. 또한 이 작품에는 이후 작품의 특징을 이루는 몇 가지 요소가 드러난다. 금을 이용한 채색, 인체 각 부분을 장식으로 전환하거나 장식을 신체 각 부분으로 전환하는 기법 등이 그 예이다. 영혼과 감정의 영역으로 직접 돌진했던 젊은 세대의 표현주의자들과는 달리 클림트는 어디까지나

피아노를 치는 슈베르트
Schubert at the Piano
1899년, 빈에 위치한 니콜라우스 둠바 음악 살롱의 장식화, 캔버스에 유채, 150×200cm
1945년 5월에 임멘도르프성의 화재로 소실

클림트는 빈의 낭만적인 부르주아 계급이 가장 좋아했던 작곡가를 묘사하여 그들의 취향을 세련되게 표현함으로써 '위험한 화가'라는 이미지를 숨기고 빈 대중의 호응을 얻을 수 있었다.

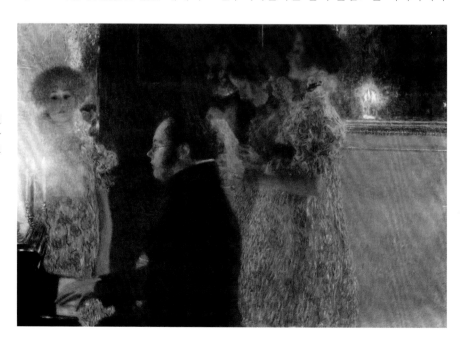

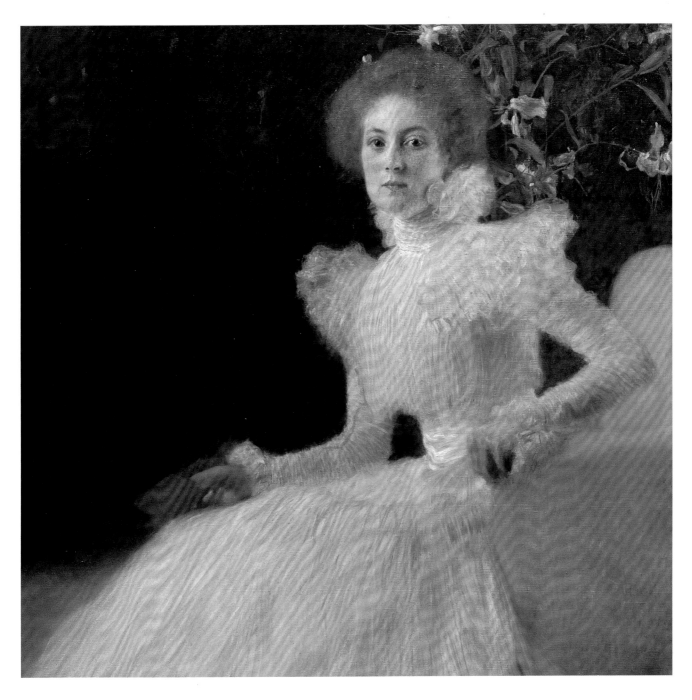

표면적인 것에 머물렀다. 클림트의 시각 언어는 프로이트적인 '꿈의 세계'로부터 남성과 여성을 포함한 여러 상징을 끌어낸다. 관능으로 충만한 수많은 장식은 클림트가 가진 세계관의 한 측면인 에로티시즘을 잘 반영하고 있다.

클림트의 에로티시즘은 빈 대학 대강당을 위해 제작한 3점의 예비 스케치를 발단으로 끊임없는 논쟁을 불러일으켰다. 대다수의 사람들은 이 세 작품을 외설적이라고 생각했다. 클림트는 1899년 그중 첫 번째 작품인 〈철학〉(24쪽)의 최종판을 발표했는데 이 작품의 초기 스케치는 파리 만국박람회에서 처음으로 전시됐다. 파리에서는 크게 호평을 받아 만국박람회에서 금메달까지 수상했지만, 고국의 심사위원회는 이 작품이 빈 문화 전체의 명예를 실추시켰다고 매도했다. 하지만 이

소냐 크니프스의 초상
Portrait of Sonja Knips
1898년, 캔버스에 유채, 145×145cm
빈, 벨베데레 궁전

이 젊은 사교계 여성의 초상에서 클림트는 이후 작품에서도 지속될 팜 파탈의 특징인 경멸과 무관심으로 가득 찬 표정을 보여준다. 초상화보다 13년 후의 모습인 사진(18쪽 위)은 조금 살이 찐 모습이다.

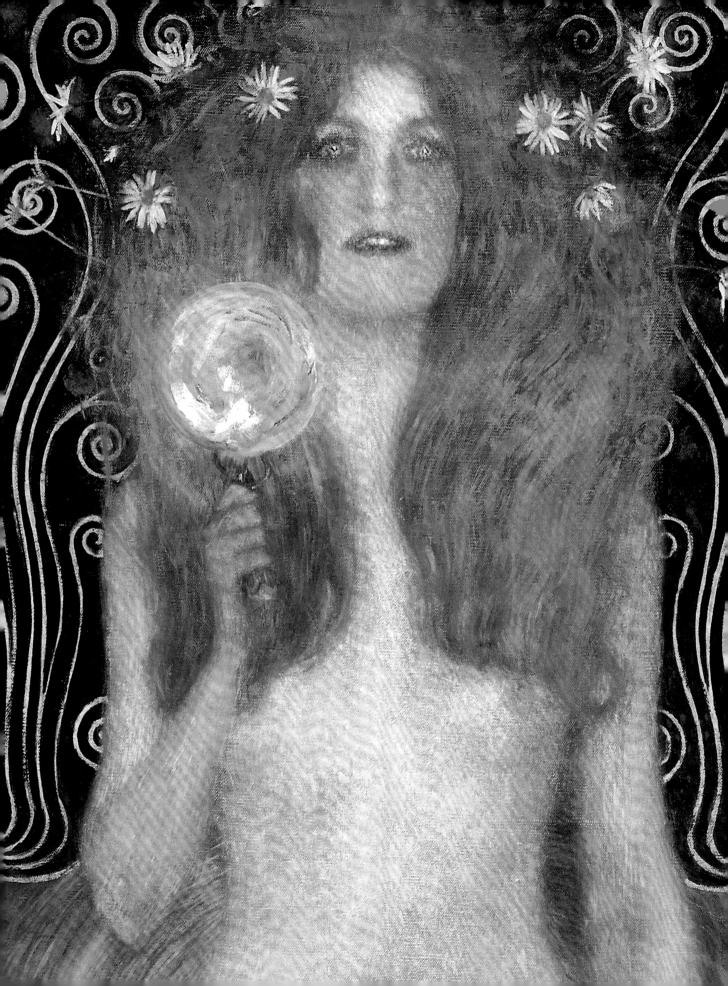

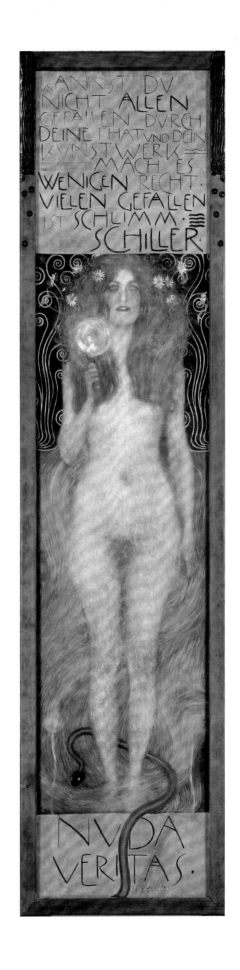

누다 베리타스(벌거벗은 진리)
Nuda Veritas
1899년, 캔버스에 유채, 252×56.2cm
빈, 오스트리아 극장미술관

2미터의 이 여성상은 기이한 표정과 자극적인 누드를 통해 빈의 시민들을 당황케 했다. 그녀의 붉은 음모는 고전적이고 이상적인 미의식에 대한 선전포고였다.

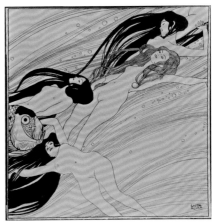

작품은 클림트가 고도의 긴장감을 유지하며 제작한 것이었다. 다시 말해 〈철학〉은 클림트가 자신의 세계관과 독자적인 양식이라는 두 요소를 통합하고자 한 작품이었다. 카탈로그에 그는 다음과 같이 서술했다. "왼쪽의 인물들은 생성, 결실, 소멸을 표현한 것이다. 오른쪽은 수수께끼 같은 지구, 아래쪽에서 떠오르는 것은 빛의 형상, 즉 지식을 의미한다."³ 보수적인 빈 대학 교수들은 이 작품을 정통에 대한 이단적인 공격으로 간주하고 반격했다. 어둠에 대한 빛의 승리를 표현하길 기대했지만 클림트가 넘겨준 것은 거꾸로 모든 세력에 대한 어둠의 승리를 표현한 작품이었던 것이다. 그러나 쇼펜하우어와 니체의 영향을 받은 클림트는 인간의 실존이라는 형이상학적 수수께끼를 스스로의 방식으로 해명하고 현대인의 혼란을 표현하고 싶어했다. 그는 병, 육체의 노쇠, 빈곤 등의 주제를 추한 모습 그대로 주저 없이 묘사했다. 그것은 현실을 이상화하고 본래보다 아름답게 꾸미려는 통상적인 방법과는 정반대의 자세였다.

생명과 그것의 에로틱한 표현은 항상 에로스와 타나토스 사이의 투쟁으로 이어진다. 클림트도 이 투쟁 의식으로 가득 차 있었다. 빈 대학에 두 번째로 걸린 작품, 〈의학〉(22쪽)의 알레고리는 또 한 번의 파문을 일으켰다. 생명의 흐름은 혹독한 운명의 제물이 된 육체를 앞으로 떠민다. 이 흐름은 탄생에서 죽음으로 이어지는 삶의 무대를 황홀과 고통 속에서 하나로 통합한다. 〈의학〉은 거역하기 힘든 운명의 힘과 질병을 치료하는 의학의 힘을 비교함으로써 결국 의학의 무기력함을 드러낸다. 이 작품에 묘사된 히기에이아(27쪽)도 건강의 여신이라는 통상적인 이미지와는 달리 인류를 향해 냉담하게 등을 돌리고 서 있다. 다시 말해 의학적 진보의 상징이라기보다 수수께끼로 가득 찬 유혹적인 팜 파탈에 가까운 인상이다. 또한 해골과 뒤섞여 있는 여성들의 유혹적인 육체는 죽음을 생명의 핵심으로 파악했던

왼쪽 위
흐르는 물
Flowing Water
1898년, 캔버스에 유채, 52×65cm
뉴욕, 세인트 에티엔 갤러리의 허락으로 수록

클림트가 만들어낸 '물의 여인들'은 관능적인 자유분방함으로 가득 차 있으며, 자신들의 본질적 요소이기도 한 물의 흐름에 몸을 맡기고 있다.

오른쪽 위
물고기의 피
Fish Blood
「베르 사크룸」을 위한 일러스트, 1897/98년
펜, 인디언 잉크, 검은색 초크, 구아슈
그림 40.2×40.3cm, 종이 43.1×46.9cm
뉴욕, 개인 소장, 세인트 에티엔 갤러리의 허락으로 수록

〈의학〉(구도를 위한 습작)
Medicine (composition study)
1897/98년, 캔버스에 유채, 72×55cm
빈, 개인 소장, 크리스티의 허락으로 수록

"당신의 행동과 작품이 만인에게 사랑받을 수 없다면 차라리 소수의 인간을 만족시켜라. 다수에게 사랑받는 것은 쓸데없는 짓이다." 〈의학〉이 가져온 대중의 격노에 대응하기 위해 클림트는 이와 같은 실러의 경구를 자신의 신조로 삼고 있는 듯했다.

철학
Philosophy
1900 – 07년, 캔버스에 유채, 430×300cm
1945년 5월에 임멘도르프성의 화재로 소실

묘사된 사람들은 방향과 목표를 잃고 떠돌고 있다. 이런 묘사는 당시 학계가 가지고 있던 과학적 지식에 대한 신념을 뒤엎는 것이어서 학자들에게 모욕감을 줬다. 이 초기 작품을 클림트에게 의뢰한 기관은 빈 대학이다.

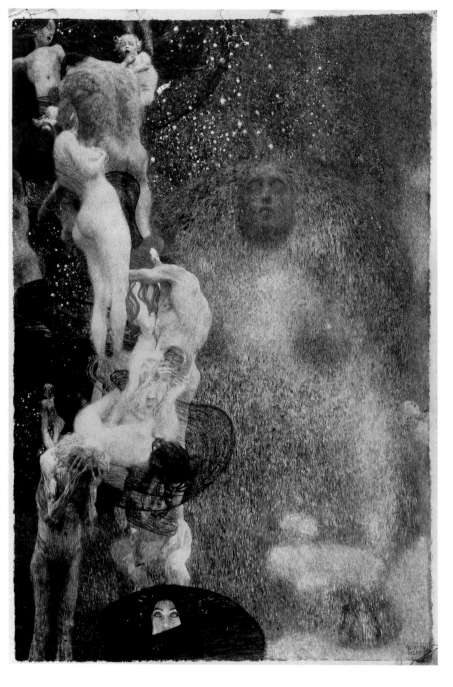

법학
Jurisprudence
1903 – 07년, 캔버스에 유채, 430×300cm
1945년 5월에 임멘도르프성의 화재로 소실

클림트는 당시의 일반적인 주제였던 '어둠의 세력에 대한 빛의 승리'를 묘사하는 대신에 현대 사회에서 인간이 느끼는 불안을 표현하고자 했다.

니체의 '영원 회귀'를 직접적으로 표현하고 있는 것일지도 모른다. 〈철학〉과 〈의학〉에는 '의지로서의 세계, 혹은 탄생·사랑·죽음이라는 영원한 순환이 가진 보이지 않는 힘으로서의 세계'⁴라는 쇼펜하우어의 철학에 공감하는 클림트의 세계관이 드러나 있다.

빈 대학 대강당을 위한 세 번째 작품인 〈법학〉(25쪽) 역시 혹평을 받았으며 추하고 노골적인 묘사로 관람자에게 충격을 줬다. 빈 대학에서 미술사를 담당했던 비크호프는 '추하다는 것은 무엇인가?'라는 전설적인 강의로 교수진 중 유일하게 클림트를 옹호했다. 하지만 파문은 결국 제국의회의 심의에 오르는 것으로 이어졌고 결국 클림트는 '외설적이며 과도한 성도착적 표현' 혐의로 기소되었다.

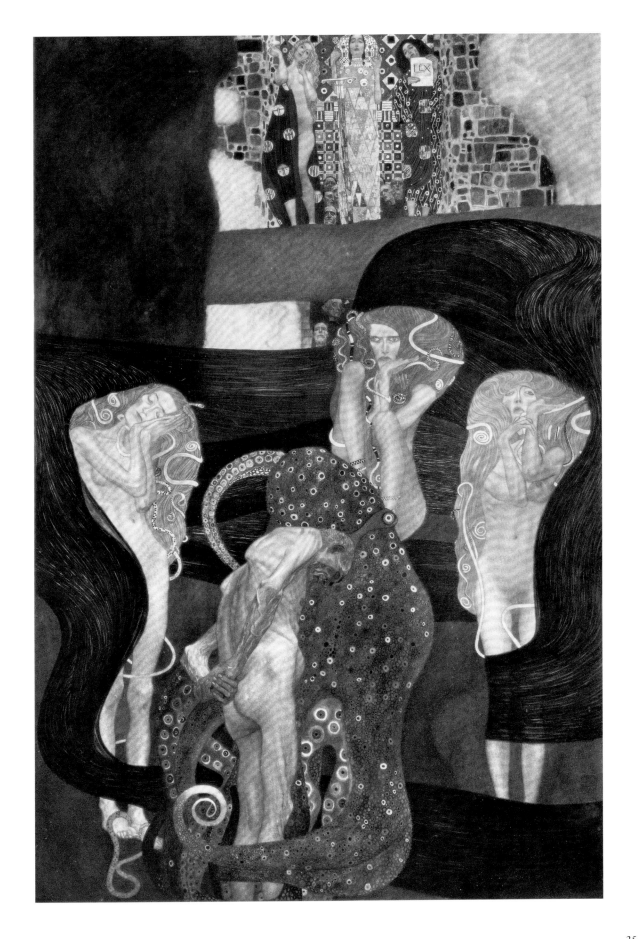

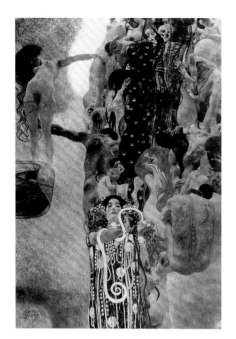

의학
Medicine

1900 – 07년, 캔버스에 유채, 430 × 300cm
1945년 5월에 임멘도르프성의 화재로 소실

클림트는 운명의 힘에 비해 의학의 힘이 무력하다는 것을 너무나 잘 알고 있었다. 이 그림은 사회적으로 혼란을 일으켰다. 사람들은 충격을 받았고 클림트는 외설적이고 도착적인 화가로 비난받았다.

히기에이아(〈의학〉의 부분)
Hygieia (detail of *Medicine*)

1900 – 07년

이 그림에서는 건강의 여신인 히기에이아조차 인간에게 등을 돌리고 있다. 게다가 그녀는 의학에 해박한 여신을 상징하기보다는 팜 파탈이나 마녀와 같은 이미지로 표현되어 있다.

〈철학〉에서 클림트는 '무의식'에 대한 프로이트의 이론에서 착안한 섹슈얼리티를 다루고 있다. 클림트는 대담하게도 섹슈얼리티의 의미를 억압에서 해방하는 힘에서 찾았기에 편협한 결정론을 수반하는 학문적 지식과는 뚜렷이 대조됐다. 의뢰인이 기대한 것은 학문의 위대함을 찬양하는 작품이었다. 하지만 클림트는 프로이트가 『꿈의 해석』의 서문에서 인용한 베르길리우스의 서사시 〈아이네이스〉의 "내가 만약 신들의 마음을 움직일 수 없다면 지옥에 떨어지리라"라는 시구를 실천에 옮긴 듯했다. 클림트는 소란한 반론에 위축되지 않고 자신의 작품세계를 추구했다. 격렬한 비판에 대한 유일한 대응은 한 장의 그림이었다. 그는 이 작품에 〈나의 평론가들에게〉라는 제목을 붙였으나 이후 〈금붕어〉(37쪽)라는 제목으로 전시되었다. 대중의 분노는 이 회화에서 정점에 다다랐다. 화면 앞쪽의 아름답고 즐거워 보이는 님프는 당치 않게도 그림을 보는 관객을 향해 엉덩이를 들이밀고 있다. 물의 정령은 관람자에게 프로이트의 '상징의 세계'와 비슷한 성적인 세계를 환기시킨다. 이것은 이미 〈흐르는 물〉(23쪽 왼쪽)과 〈님프(은빛 물고기)〉(29쪽)를 통해 어렴풋이 펼쳐졌던 세계이며 몇 년 후 〈물뱀 I〉(47쪽), 〈물뱀 II〉(48 - 49쪽) 연작에서 거듭 나타난다. 아르 누보의 작가들은 유난히 '물의 세계'에 탐닉했다. 물의 세계는 어둡거나 밝은 수초가 커다란 조개 위에 우거져 있고 조개껍질 사이에서는 섬세한 열대 산호가 흔들거리는 곳이다. 이러한 물의 이미지는 우리를 부정할 수 없는 인류의 근원인 여성에게 인도하는 기호가 된다. 물의 꿈속에서 수초는 머리카락도 되고 음모도 된다. 클림트가 그린 '물고기 여인들'은 자기들의 그 축축한 관능을 주저 없이 드러낸다. 그들은 아르 누보의 독특한 표현인 나긋나긋한 움직임으로 물의 흐름에 몸을 맡기고 있다. 〈다나에〉(67쪽)가 황금비로 변한 제우스에게 자신의 몸을 여는 것처럼 음란하고 도발적인 포즈로 몸을 맡기는 것이다.

클림트는 상류층 부인의 초상화를 그림으로써 경제적으로 자립할 수 있었기 때문에 다른 화가처럼 국가의 요구를 그대로 따를 필요는 없었으며, 오랜 구상을 통해 탁월한 기량으로 완성한 작품이 악평을 받는 것을 방관할 이유도 없었다. 따라서 이미 받았던 보수를 반환한다는 조건으로 작품의 철수를 요청했다. 빈의 저널리스트 베르타 주커칸들에게 클림트는 다음과 같이 해명했다. "천장화의 철거를 결정한 주된 이유는…… 갖가지 공격에 감정이 상했기 때문이 아닐세. 나는 어떤 악평에도 그다지 영향을 받지 않으며, 악평 때문에 작업을 하면서 얻은 즐거움이 사라지는 것도 아니야. 나는 공격에 대해서 둔감한 편이지. 그렇지만 의뢰자가 내 작품에 만족하지 못한다고 생각될 때에는 매우 민감해진다네. 이번 빈 대학 천장화의 경우도 바로 그런 경우지."5 정부 측에서 이 제안에 합의했기에 그의 후원자였던 실업가 아우구스트 레데러가 〈철학〉을 갖는 조건으로 대신 환불해줬다. 이후 1907년에는 콜로만 모저가 〈의학〉과 〈법학〉을 구입했다. 이 작품들은 제2차 세계대전의 전화를 피해 오스트리아 남부의 임멘도르프성으로 이전됐지만, 1945년 5월 5일 나치 친위대가 철수 도중 자행한 방화로 인해 성과 함께 소실되었다. 대중의 분노를 샀던 세 작품의 흔적을 지금 우리에게 전해주는 것은 흑백 사진 몇 점과 〈의학〉의 중심인물인 히기에이아를 모사한 비교적 상태가 좋은 원색복제화뿐이다. 그 외의 자료로는 헤베지가 남긴 다음과 같은 생생한 해설이 있다. "양옆의 작품 〈철학〉과 〈의학〉을 보자. 녹색의 신비로운 교향곡과 붉은색의 기운찬 서곡,

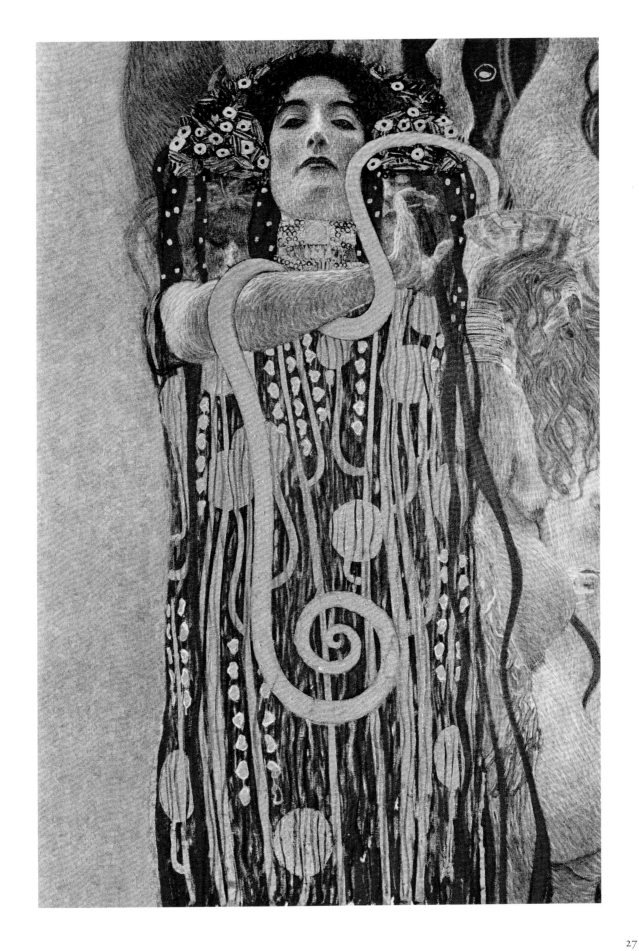

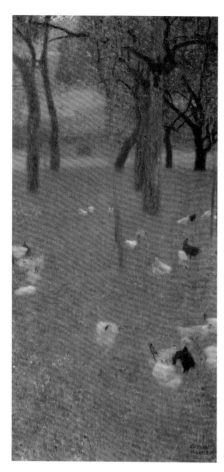

비 온 후(닭이 노니는 성 아가타의 정원)
After the Rain (Garden with Chickens
in St Agatha)
1898년, 캔버스에 유채, 80×40cm
빈, 벨베데레 궁전

풍경화는 인물화와 우의화 못지않게 클림트의 작품세계
를 이해하는 데 중요한 역할을 한다. 다산을 상징하는 듯
한 닭이 화면에 반부조처럼 붙어 있는데, 이것은 초상화
의 에로틱한 구성에 대응하는 것이다.

님프(은빛 물고기)
Water Sprites (Silverfish)
1899년경, 캔버스에 유채, 82×52cm
빈, 중앙은행

클림트에게 물의 형태는 프로이트의 '상징의 세계'와 마
찬가지로 성적인 은유의 미로를 안내하는 역할을 한다.

양쪽 모두 순수하게 장식적인 색의 유희이다. 〈법학〉의 주된 색조인 검정과 금색
은 실제적인 역할을 하지 않았다. 색채 대신 선이 중요성을 획득하고 있고, 그 형
태는 기념비적이라고 말할 수밖에 없는 특성을 가지고 있다."[6]

이렇듯 클림트는 에로스와 타나토스 사이에서 동요하며, 쇠락해가는 사회가
신성시하던 원리에 도전했다. 〈철학〉에서는 전통적인 관념과는 반대로 빛에 대한
어둠의 승리를 표현했다. 〈의학〉에서는 질병을 치료하려는 의학의 무력함을 폭로
한다. 마지막으로 〈법학〉은 진리, 정의, 법을 상징하는 세 여신에게 유죄를 선고
받는 인물을 그렸다. 세 여신은 뱀으로 둘러싼 복수의 여신 에우메니데스로 묘사
되었고, 그들이 내리는 형벌은 거대한 문어가 몸을 죄어오는 죽음의 포옹이다. 위
와 같이 클림트는 에로티시즘의 원형을 표현함으로써 결연하게 신전의 기둥을 무
너뜨리고 위선적인 세력들에게 타격을 입혔다. 그렇지만 소멸해버린 걸작의 작은
흔적인 사진과 복제화를 제외한다면, 세 작품을 둘러싸고 벌어진 치열한 전투에
서 남은 것은 예술가가 검열 앞에 얼마나 무력한가를 드러낸 쓰디쓴 교훈뿐이다.
클림트는 한 번도 국립미술학교의 교수직에 임명되지 못했다. 그러나 클림트는 자
신을 비웃었던 무리들에게 〈벌거벗은 진리〉(21쪽)라는 거울을 들이밀었다.

"예술의 자유를." 헤베지는 분리파 전시관의 페디먼트에 이런 글귀를 새겼다.
클림트 역시 완전한 자유를 원했고, 공적인 제작 의뢰에 의존하지 않고 자신이 원
하는 것을 그리고 싶어했다. 클림트는 여러 명의 든든한 후원자에게 지원을 받고
있었다. 그는 빈 대학 작품으로 스캔들이 일어나기 전에 마케도니아 출신의 그리
스 상인의 아들 니콜라우스 둠바를 알게 되었다. 둠바는 동양과의 무역, 은행업
과 직물산업으로 부를 축적한 실업가였다. 마카르트도 둠바의 사무실 장식을 맡
은 적이 있었으며 마카르트가 죽은 후 클림트가 둠바의 단골 화가가 되었다. 둠바
는 클림트에게 가구와 실내 설비, 두 개의 장식화를 포함한 음악 살롱의 내부 장
식을 맡겼다. 클림트는 한쪽 벽에는 〈피아노를 치는 슈베르트〉(18쪽)를, 다른 벽의
그림 〈음악(습작)〉에는 아폴론의 키타라(고대 그리스의 현악기)를 손에 든 그리스의 무
녀를 그렸다. 첫 번째 그림은 가족 음악회를 즐기는 안락한 사회를 묘사함으로써
잃어버린 낙원에 대한 향수와 그곳으로 되돌아가고자 하는 마음을 담고 있다. 그
러나 양식적으로 매우 다른 두 번째 그림은 디오니소스적인 음악의 힘을 표현한
상징의 세계로 안내한다. 카를 E. 쇼르스케는 위 작품에 대해 다음과 같이 쓰고 있
다. "부르주아적인 평온함과 디오니소스적인 불안이 두 그림을 통해 하나의 방에
서 대치하고 있다. 슈베르트를 그린 그림은 음악과 가족 음악회를 묘사하여 안정
되고 엄격한 부르주아 가정의 고급 미적 취향을 드러낸다. 대상이 밝게 조화를 이
룰 수 있도록 인물의 윤곽을 따뜻한 촛불 빛에 반짝이게 해 한층 부드럽게 표현했
다.……클림트는 이 작품에서 역사적인 향수를 불러일으키기 위해 인상파의 기법
을 사용했다. 광채를 내고 있지만 실체는 없는 순수한 꿈, 즉 고요한 사교계에 봉
사함으로써 기쁨을 주는 예술이라는 그 아름다운 꿈을 보여주고 있는 것이다."[7]

빈의 시민들이 사랑한 것은 이러한 클림트였다. 그는 보수적인 대중을 매료하
고 게다가 그들이 존경하는 슈베르트를 선물한 화가인 것이다. 클림트가 빈 사교
계의 후원자들이 가장 선호하는 양식을 선택한 건 사실이다. 〈소냐 크니프스의 초
상〉(19쪽)의 경우가 그러한 예이며, 게르트루트 뢰베(32쪽), 세레나 레데러(33쪽), 에

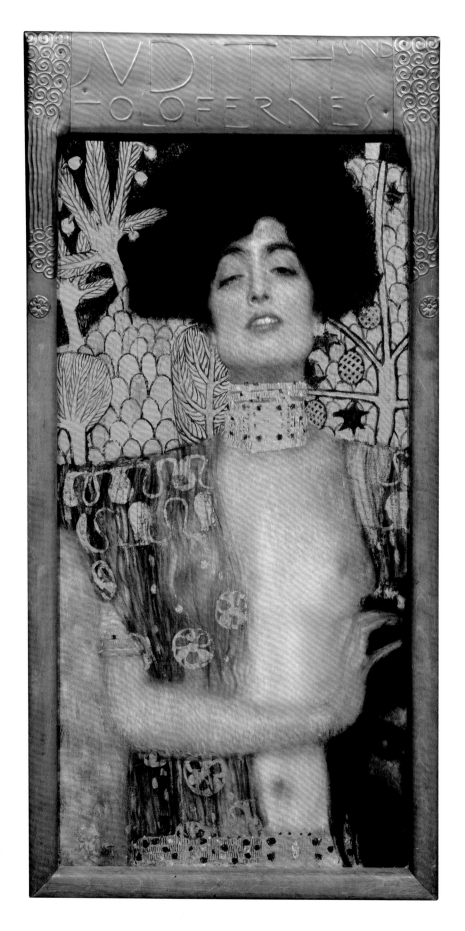

유딧 I
Judith I
1901년, 캔버스에 유채, 84×42cm
빈, 벨베데레 궁전

죽음과 성, 에로스와 타나토스의 관계는 클림트와 프로이트뿐만 아니라 당시 유럽 전체를 사로잡았던 주제였다. 슈트라우스의 오페라에 등장하는 클리템네스트라의 피에 젖은 욕망의 이야기는 대중을 오싹한 전율로 사로잡았다.

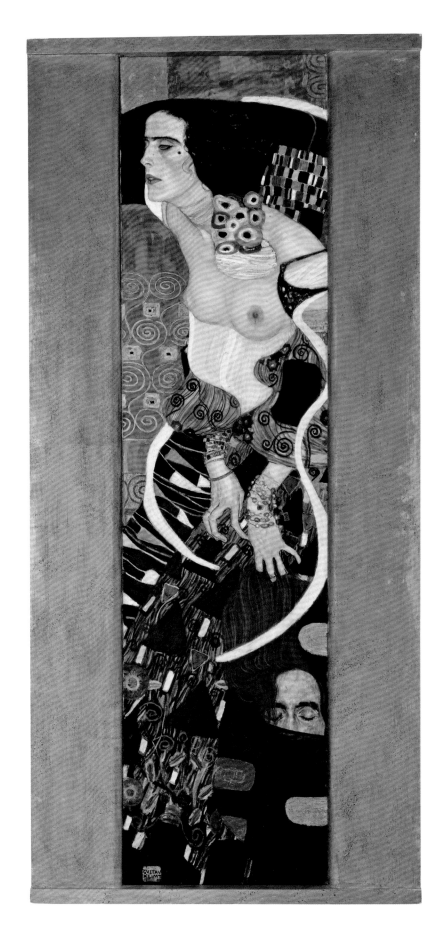

유딧 II (살로메)
Judith II (Salome)
1909년, 캔버스에 유채, 178×46cm
베네치아, 카 페사로 미술관—현대미술관, 베네치아 시
민 박물관 재단

이 작품의 주인공이 유딧인지 살로메인지는 정확하지 않
지만, 어쨌건 클림트는 성경에 등장하는 고결한 유대인
여성이 아닌 '치명적인 오르가슴'을 선사하는 팜 파탈을
묘사했다.

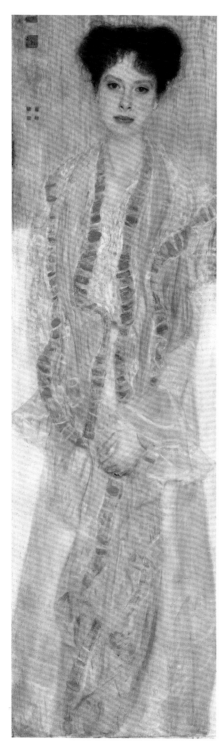

게르트루트 뢰베의 초상
Portrait of Gertrud Loew
1902년, 캔버스에 유채, 150×45.5cm
빈, 개인 소장

밀리에 플뢰게(35쪽) 등 부드러운 인상파풍의 부인 초상화 역시 마찬가지였다. 클림트의 부인 초상화는 항상 백일몽에 빠진 듯한 몽환적인 분위기를 띠고 있다. 모델은 애수에 잠긴 표정으로 세상과 남자를 응시하고 있지만 한편 그 시선은 초연하다. 클림트의 '공백공포증'은 한결같이 그녀들의 기념비적 성격 그 자체에 집중한다. 한편 클림트는 부인 초상화에서 벨라스케스와 크노프 등의 양식을 절충하여 사용했다. 벨라스케스에게서는 곱슬머리와 턱의 윤곽선을, 크노프로부터는 모델이 가진 팜 파탈의 면모를 이어받았다. 이는 결국 인물이 가진 뚜렷한 수동적 성격에서 오는 불변의 것을 추구하는 것이었다. 하지만 클림트는 주문받은 작품이 아닌 경우에는 전적으로 자신의 의지대로 그렸다. 부인 초상과는 완전히 다른 유형인 위험하고 본능적인 여성의 이미지는 〈팔라스 아테나〉와 〈누다 베리타스〉를 통해 창출됐다. 클림트의 이런 여성상은 분리파의 협회지 「베르 사크룸」에 처음 등장했고 이후 '분리파의 마녀'라는 별명을 얻었다. 두 번째의 팜 파탈은 높이 2.5미터의 유화 대작 〈누다 베리타스〉(21쪽)로, 이때 처음으로 클림트의 새로운 '자연주의' 양식이 나타난다. 붉은 머리카락과 음모를 드러낸 도발적인 누드로 사람들은 충격과 혼란에 휩싸였다. 그들의 눈앞에 서 있는 것은 비너스가 아니라 거대한 니니, 즉 전통적 예술의 이상화된 누드와는 전혀 관계가 없는 그저 살과 피로만 이루어진 몸뚱이일 뿐이었다. 음모를 표현한 것 자체가 고전적인 이상주의에 대한 도전이었고 그림 위에 주석을 단 듯 인용한 실러의 시구는 그림 자체보다 먼저 거부 반응을 불러일으키며 관객을 자극했다. "당신의 행동과 작품이 만인에게 사랑받을 수 없다면 차라리 소수의 인간을 만족시켜라. 다수에게 사랑받는 것은 쓸데없는 짓이다." 「베르 사크룸」에 발표한 최초의 팜 파탈에도 L. 셰페르가 말했던 비슷한 의미의 엘리트주의적 문장이 다음과 같이 쓰여 있다. "진정한 예술이란 몇몇의 인간에 의해, 몇몇의 평가를 목표로 창조되는 것이다."

〈유딧 I〉과 8년 뒤 제작한 〈유딧 II〉는 클림트의 전형적인 팜 파탈을 한층 심화한 것이다. 그의 유딧은 역사의 영웅이 아니라, 당시 여성의 전형이었다. 이는 당시 유행하던 개목걸이 모양의 비싼 장신구를 묘사한 점에서도 잘 드러난다. 주커칸들이 지적하듯 팜 파탈의 그림을 통해 클림트는 그레타 가르보와 마렌트 디트리히와 같은 여성상을, 그 여배우들과 '요부'라는 언어 자체가 이 세상에 생겨나기 훨씬 이전에 창출해냈다. 거만하고 완고한, 그러나 동시에 신비롭고도 유혹적인 모습의 팜 파탈은 보는 사람(남성)을 사로잡는 마력이 있다. 두 그림 모두 그림에 성상과 같은 효과를 주는 금테를 두른 액자와 뗄 수 없는 관계를 맺고 있다. 〈유딧 I〉의 액자는 귀금속 세공사였던 동생 게오르크의 작품이다. 이러한 장식은 라파엘 전파가 개발한 후 클림트의 시대에 매우 인기를 얻은 기법으로 액자에까지 영향을 미치고 있었다. 또한 '유딧' 연작에서 클림트는 라벤나 여행의 경험을 통해 알게 된 비잔틴 양식의 영향도 보여준다. 잘 정리된 화장을 한 얼굴의 묘사와 평면적인 장식 모양이 주는 의도적인 대조가 이 회화의 특징이다. 이러한 대조는 포토몽타주와 같은 효과를 주며 유딧의 매력을 드러낸다. 이 기법을 앞서 사용한 예로는 반 아이크 형제가 그린 〈헨트 제단화〉의 인물상을 들 수 있다.

유딧의 테마를 통해 클림트는 여성에게 심판받는 남성, 죽음으로 속죄해야하는 남성이라는 상징을 만들어냈다. 유딧은 고국을 구하기 위해 홀로페르네스 장

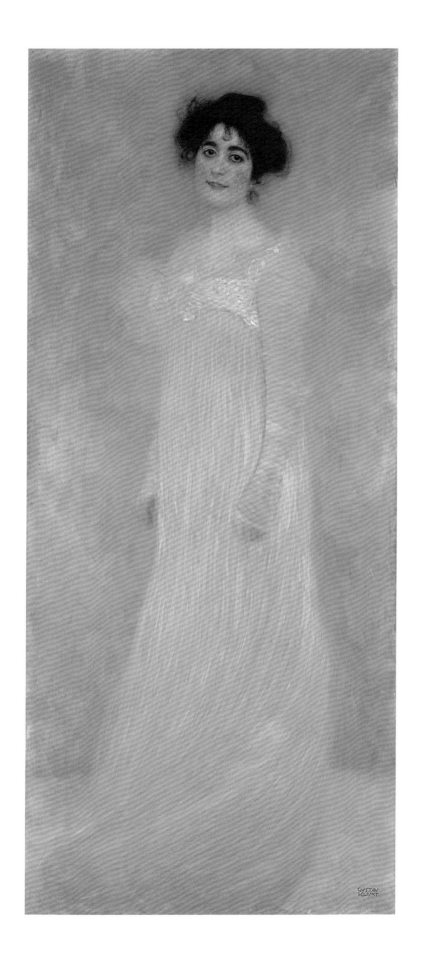

세레나 레데러의 초상
Portrait of Serena Lederer

1899년, 캔버스에 유채, 190.8×85.4cm

뉴욕, 메트로폴리탄 미술관 구매, 울프 기금, 로저스와
먼시 기금, 헨리 월터스 유증, 캐서린 로릴라드 울프와
콜리스 포터 헌팅턴의 유증과 교환, 1980년

클림트는 '분리파'를 지원했던 빈의 부유한 유대인의 마
음을 끄는 방법을 알고 있었다. 그 방법은 그들의 부인
을 매력적이고 도도한 모습으로 그리는 것이었다.

군을 유혹해 목을 벴다. 구약성서의 이 영웅은 흔히 용기와 결단력을 갖추고 신념에 몸을 바친 여성의 완벽한 전형으로 알려졌다. 그런데 이 작품에서는 성서의 등장인물이 팜 파탈이라는 친숙한 이미지를 통해 에로스와 죽음의 이미지와 결합한다. 미케네의 정복자를 주제로 한 슈트라우스의 오페라 '엘렉트라'에 등장하는 잔인한 클리템네스트라도 역시 거세하는 여성의 전형이며, 부끄러움을 모르는 사악함에 가득 찬 환상을 보여준다. 클림트의 유딧은 유일하게 그의 도발적인 작품에 관용을 보였던 빈의 유대인 부르주아 계급마저 등 돌리게 해버렸다. 클림트는 마침내 종교적 금기에까지 손을 댄 것이다. 반쯤 감은 눈과 살짝 벌어진 입술로 오르가슴에 이른 듯한 유딧의 모습을 본 유대인들은 자신의 눈을 의심했다. 평론가들도 클림트가 이런 식으로 경건한 유대인 미망인 유딧을 묘사한 건 큰 실수라고 생각했다. 원래의 유딧은 관능적인 면모와는 거리가 멀었고 하늘이 자신에게 부과한 두려운 사명인 아시리아의 사령관 홀로페르네스의 목을 베는 중요한 임무를 완수했던 여걸이었기 때문이다.

한편 사람들은 이 회화의 주인공이 살로메를 염두에 둔 인물일지도 모른다고 생각했다. 세기말의 전형적인 팜 파탈이었던 살로메는 귀스타브 모로를 비롯해서 오스카 와일드, 오브리 비어즐리, 프란츠 폰슈투크를 거쳐 막스 클링거에 이르기까지 당시의 수많은 예술가와 지식인을 매혹했다. 클림트에게 호의적이었던 이들이 카탈로그와 잡지에서 '유딧'을 언제나 '살로메'라는 제목으로 게재한 것은 그런 이유 때문이다. 실제로 클림트가 유딧에게 살로메의 특징을 부여했는가는 확실하지 않지만 그의 의도가 어떠했든지 이 작품은 결국 현대적 팜 파탈의 환상과 에로스를 가장 잘 대변한다.

그렇지만 클림트가 팜 파탈에만 몰두한 건 아니다. 빈 대학 강당의 그림에 대한 파문이 아직 가시지 않았던 무렵, 클림트는 기분 전환 삼아 자택의 정원을 그리며 풍경화에 몰두하곤 했다. 이 시기의 풍경화에는 인상파와 후기 인상파에 대한 관심이 드러나는데 특히 〈늪〉(1900년)과 〈큰 포플러 나무 II〉(1903년) 등 초기 풍경화 몇 점은 모네를 참고한 듯하다. 하지만 클림트는 풍경화에서 인상주의와 상징주의를 대담하게 통합했다. 분명 형태를 모호하게 만드는 인상파의 붓놀림을 떠올리게 하지만, 회화 표면의 양식화는 동양 미술에 경도됐던 아르 누보의 전형적인 패턴을 보여준다. 클림트는 인상파와는 달리 날씨나 빛과 그림자의 유희에 거의 관심을 보이지 않았다. 초상화를 제작할 때와 마찬가지로 자연주의와 도식적 양식을 혼합해 에나멜을 입힌 모자이크풍으로 구성했다. 이러한 점은 〈비 온 후〉(28쪽)와 〈님프〉(29쪽), 〈에밀리에 플뢰게의 초상〉(35쪽) 등을 〈너도밤나무 숲 II〉(36쪽 왼쪽)와 비교해보면 확실하게 알 수 있다. 초상화나 우의화에서처럼 풍경화에서도 사물의 형태를 부조와 같은 평면 장식으로 바꿔놓았다. 〈너도밤나무 숲 II〉(36쪽 왼쪽), 〈너도밤나무 숲 I〉(36쪽 오른쪽)과 같은 숲의 풍경은 율동감이 느껴지고 수직과 수평의 요소를 하나로 묶어 반복적인 패턴을 만드는 태피스트리와 비슷하다. 고흐가 절망 속에서 격정적인 힘으로 현대미술에서 하나의 돌파구를 마련했던 것에 비해 클림트는 꽃 장식과 상징적인 표현을 강화하면서 풍경을 감각적으로 조망하는 차분한 작가였다. 수평선을 없애고 공간을 부정하는 다채로운 모자이크는 클림트를 '공백공포증'에서 구제해주기도 했다.

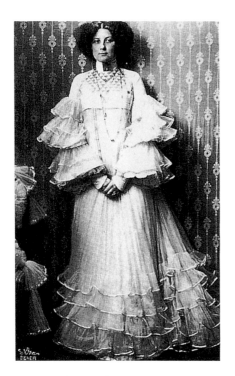

에밀리에 플뢰게, 1909년
오라 브란다 촬영

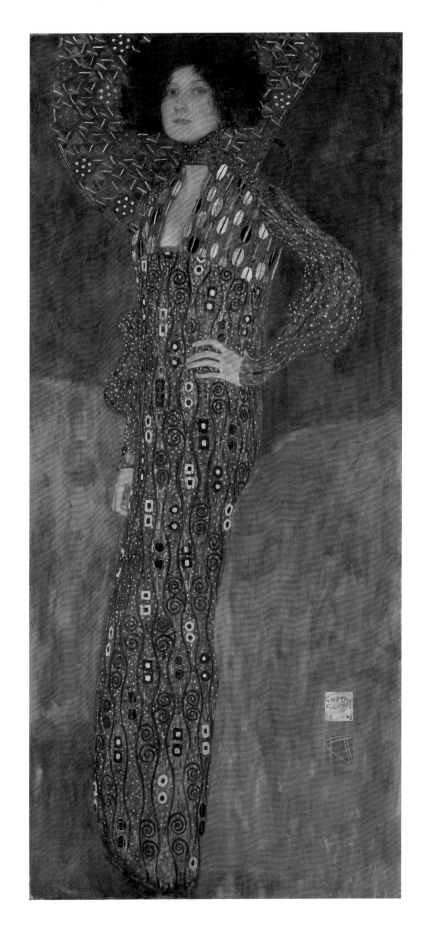

에밀리에 플뢰게의 초상
Portrait of Emilie Flöge
1902/03년, 캔버스에 유채, 181×84cm
빈, 역사 박물관

클림트의 연인이자 평생의 동반자였던 에밀리에 플뢰게
는 의상실을 경영했다. 클림트는 그녀를 위해 옷감과 옷
을 디자인하기도 했다. 그 디자인은 마치 자신의 풍경화
의 배경을 잘라낸 듯한 도안처럼 보였다.

너도밤나무 숲 I
Beech Forest I

1902년경, 캔버스에 유채, 100×100cm
드레스덴, 신 거장 미술관—SKD

고흐의 나무가 현대 회화의 돌파구를 마련하면서 세계를 뒤흔든 것에 비해 클림트는 자신의 나무를 조용하고 관능적인 흔들림을 가진 것으로 차분히 묘사하고 있다. 그는 마치 여성의 초상화를 그릴 때처럼 나무를 다루고 있는 것이다.

너도밤나무 숲 II
Beech Forest II

1903년, 캔버스에 유채, 100×100cm
소재지 불분명

클림트는 초상화에서 발견했던 비슷한 감성으로 풍경화를 제작하기 시작했다. 그는 되풀이되는 수평과 수직의 요소를 조합하는 태피스트리의 효과를 통해 율동감이 풍부한 정신적 측면을 표현했다.

클림트의 풍경화에는 그림의 이해를 돕는 인간의 존재가 전혀 드러나지 않는다. 이것은 그가 확실히 인간을 그저 생명체로 다루고 있다는 점을 알려준다. 한편 클림트의 작품은 여성이 주인공이기 때문에 풍경화에서도 여성적인 풍경을 다루고 있다고 가정할 수도 있다. 1902년의 최초의 초상화(35쪽)에서 에밀리에 플뢰게가 입은 가운은 어딘가 풍경화 속 숲의 일부를 잘라와서 모델에게 입힌 것처럼 보이지는 않는가? 모델의 호리호리한 몸매를 돋보이게 하기 위해 착안한 이 의상은 빈에서 또 한 번 스캔들을 일으켰다. 클림트의 어머니조차 이 기이한 의상이 당시 유행하던 주름 장식이 가득한 의상과 매우 달라서 불평을 했을 정도이다.

클림트의 초상화에서는 모델 못지않게 의상도 중요한 역할을 한다. 의상은 섬세한 방법으로 여성의 개성을 표현하고 얼굴과 목덜미, 양손 등을 돋보이게 하는 역할을 한다. 이러한 방식은 초상화를 통해 풍부한 관능미를 표현한 신고전주의 화가 앵그르에게서 선례를 찾을 수 있다. 두 화가에게 의상은 육체의 다른 부분과 마찬가지로 특별한 기능을 갖고 있으며 심지어 신체의 일부가 되기도 했다. 앵그르에 대한 다음과 같은 가에탕 피콩의 언급은 클림트에게도 해당될 것이다. "목덜미와 목걸이, 몸을 감싼 벨벳과 피부, 숄과 머리 모양이 빚어내는 조화나 가슴과 가운, 어깨와 소매가 만나는 선만큼 앵그르의 섬세함과 선명함을 드러내주는 것은 없다. 부인의 초상화가 특히 빛나는 이유는 여성들이 욕망의 빛을 발산하며 은밀한 노출로 우리에게 다가오기 때문이다."

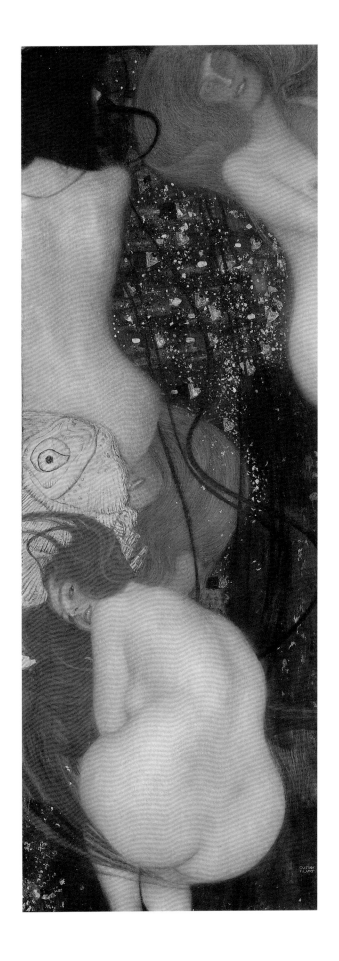

금붕어
Goldfish
1901/02년, 캔버스에 유채, 181×67cm
졸로투른 시립미술관, 뒤비 뮐러 재단

처음에 '나의 평론가들에게'라는 제목을 붙였던 이 작품은 빈 대학 장식화로 인한 세간의 혹평에 대한 클림트의 대응이었다. 화면 앞쪽에 관객을 향해 풍만한 엉덩이를 들이대며 돌아서서 웃고 있는 물의 요정 나이아스를 묘사했다.

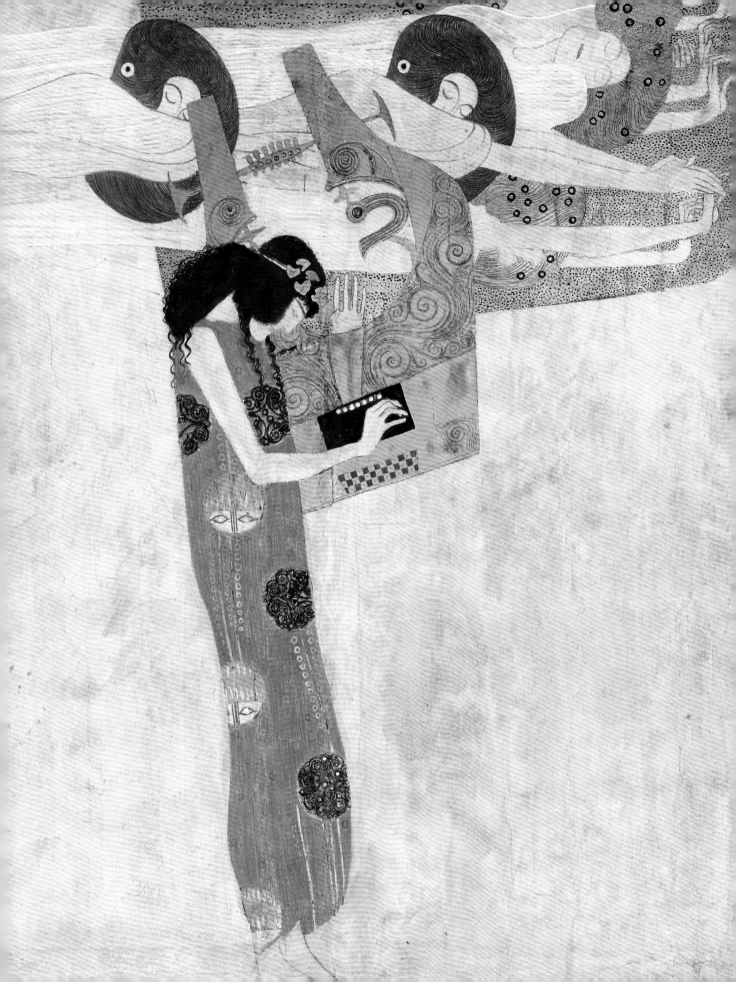

환희의 송가와 베토벤 프리즈

빈 대학 강당 그림에서 명확하게 표현했듯이 클림트에게 철학과 의학, 법학은 인간의 행복이나 충만한 생활을 보장하는 것이 될 수 없었다. 클림트와 그의 동료들 같은 이상주의자에게 인간을 구원할 수 있는 건 오로지 예술뿐이었다. 이러한 생각은 분리파가 추구한 종합예술의 중요성을 설명해준다. 종합예술을 목표로 삼은 분리파는 제14회 전시회를 '종합예술의 체험'이라는 특별한 이벤트로 기획했다. 1902년 막스 클링거에게 경의를 표하기 위해 개최한 이 전시에서는 클링거의 베토벤 조각상을 전시장 가운데에 설치했다. 한편 전시 전체가 베토벤을 기리도록 구성되었는데 당시 이 음악가에 대한 숭배는 열광적이었고 특히 베토벤을 존경하던 프란츠 리스트와 리하르트 바그너가 그런 경향에 불을 지폈다. 같은 시기 프랑스에서도 부르델이 베토벤의 대형 흉상을 제작했고 로맹 롤랑이 『베토벤의 생애』를 집필했다. 클림트와 동료들 역시 베토벤의 천재성을 숭배하며 그의 음악이 인류를 치유하는 사랑과 헌신의 찬가라고 생각했다.

클링거의 조각상은 베토벤을 영웅화해 신성한 측면을 강조한 것으로 고대 그리스의 조각가 페이디아스의 〈제우스〉를 연상케 한다. 마치 순교자나 구세주와 같은 느낌을 주는 이 영웅적인 누드상은 주먹을 움켜쥐고 높은 곳을 바라보고 있어 분리파의 의도를 완벽하게 재현하고 있다. 분리파 전시관의 내부 장식은 호프만이 담당했다. 그는 가능한 한 전시 공간이 작품에 영향을 주지 않도록 벽면에 콘크리트만을 사용해 중립적인 성격을 유지하게 했다. 또한 시각과 청각이 어우러진 공감각적인 체험을 제공하기 위해 음악을 도입했다. 목관과 금관 악기의 앙상블로 새로 편성한 베토벤의 9번 교향곡의 제4악장이 빈 오페라단 감독인 구스타프 말러의 지휘로 연주되었다.

클림트는 이 전시회를 위해 〈베토벤 프리즈〉를 제작했다. 이 작품은 전시 개최 기간에만 전시될 작품이어서 쉽게 철거할 수 있도록 간단한 소재로 벽에 직접 제작했다. 다행히 그 후에도 보존됐지만 1986년이 될 때까지 오랫동안 일반에게 공개되지 않았다. 그래서 이 작품은 클림트의 작품 중에서도 지명도가 낮고 그만큼 신비화되어 있다. 클림트는 이 작품을 베토벤의 마지막 교향곡을 상징적으로 묘사한 것이라고 설명했다. 당시 카탈로그에 게재된 이 프리즈에 대한 설명은 다음과 같다. "전시장 세 벽면의 상반부에 프리즈 형식으로 진열된 회화는 클림트의 작품이다. 소재는 카세인 물감, 치장 벽토, 금박이며. 장식의 방법은 전시장의 구조를 고려해 석회면에 채색을 시도한 것이다. 세 벽면의 회화는 순차적인 내용으

한스 홀라인 교수의 연구실에서 디자인한
클림트의 방(우측 벽면)의 재건축, 한스 리하 촬영

베토벤 프리즈: 환희의 송가(부분)
Beethoven Frieze: Hymn to Joy (detail)
1902년

"이 교향곡은 우리와 지상의 행복 사이를 갈라놓으려는 적들의 압력에 맞서서 승리의 환희를 얻고자 투쟁하는 영혼의 싸움이다." 베토벤의 교향곡 제9번에 대한 바그너의 해설은 〈베토벤 프리즈〉를 표현한 클림트의 의도를 암시해준다.

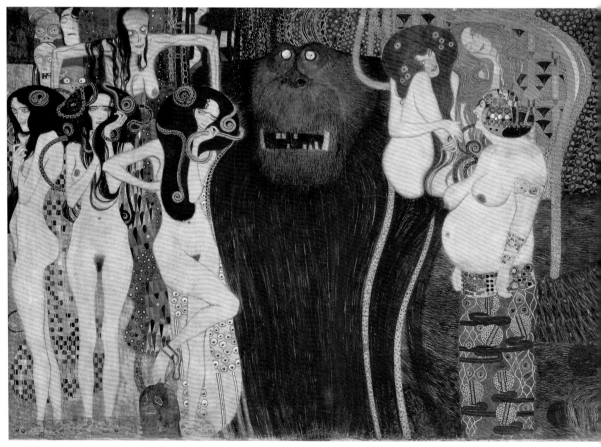

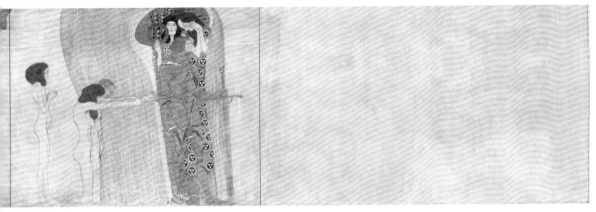

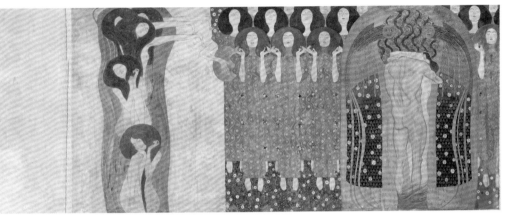

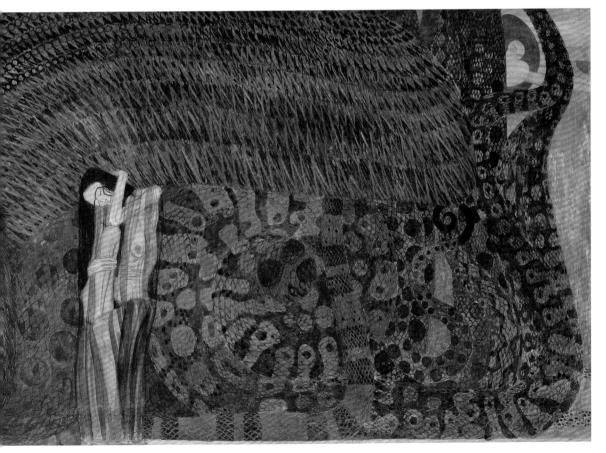

40-41쪽

베토벤 프리즈
The Beethoven Frieze
1901/02년. 막스 클링거의 베토벤 동상이 전시된
빈 분리파 전시회의 왼쪽 홀을 위한 프리즈
목탄, 흑연, 컬러 초크, 파스텔, 카세인 물감,
금박·은박 스터코, 혼합 재료
34.14m(긴 벽 각 13.92m, 짧은 벽 6.30m)×2.15m
빈, 분리파 전시관, 벨베데레 궁전에서 대여

인류의 영혼을 구원한 천재 음악가에게 헌정된 이 작품
은 베토벤의 교향곡 제9번을 바탕으로 제작됐다. 이 작
품은 '행복을 향한 동경'이 '적대적인 세력'을 만나지만,
결국 '환희의 송가'와 함께 승리를 맞이한다는 내용을 세
부분으로 구성한 프리즈였다.

오브리 비어즐리의 『알리 바바와 40인의 도적』 표지
1897년

비어즐리와 클림트는 극도로 세련되고 공들인 장식에 대
해 비슷한 취향을 갖고 있었다.

베토벤 프리즈: 적대적인 세력(부분)
Beethoven Frieze: Hostile Forces (detail)
1902년

거대한 티포에우스는 뱀의 꼬리와 날개를 가진 흉측한
거인으로, 신들의 무시무시한 적대자이다.

로 구성됐다. 입구 맞은편의 긴 벽에 묘사된 첫 번째 그림은 행복에 대한 동경, 연
약한 인간의 고통, 완전무장한 용사를 향한 약한 인간들의 간청을 보여준다. 동정
심과 공명심을 가진 용사는 행복을 쟁취하기 위한 투쟁을 결의한다. 마지막 벽면
에는 적대적인 세력들이 묘사되어 있다. 신마저 쓰러뜨린 거인 티포에우스와 티
포에우스의 딸이자 정욕, 방종, 번뇌를 상징하는 세 명의 고르곤. 인간의 희망과
동경은 그들의 머리 위로 사라져버린다. 가운데의 긴 벽에는 행복에 대한 동경을
시와 노래로 위로하는 모습이 보인다. 예술은 우리를 이상의 왕국으로 인도한다.
그 왕국에서만 우리들은 순수한 기쁨, 순수한 행복, 순수한 사랑을 발견할 수 있
다. 낙원에 울려퍼지는 천사들의 합창. '기쁨, 아름다운 신들의 불꽃이여! 이 포옹
을 전 세계로!'"[8]

클림트는 오래전부터 인간 존재에 대한 궁극적인 의문을 제기했다. 대학에서
의뢰한 작품 3점에는 부정적인 회답뿐이다. 철학, 의학, 법학을 폄하하면서 결과
적으로 체념과 우울함이 가득한 것으로 표현했다. 하지만 이제 클림트는 분리파
의 동료들과 함께 유토피아를 향한 길을 찾기 시작했다. 그 길은 바로 지금까지 유
례없던 예술과 사랑이라는 힘에 의한 인류의 구원이었다. 그렇지만 이 프리즈는
곧 비난을 받는다. 피가 흐르지 않는 생기 없는 작품이며 인물 묘사는 혐오감을 준
다는 평을 들었다. 특히 정욕과 무절제의 은유인 세 고르곤이 그려진 패널은 격렬
한 반감을 불러일으켰다. 화면의 일부에 여성의 음모나 정자와 난자 등의 이미지
를 아무렇지 않게 묘사했기 때문이다. 몇몇 사람은 이러한 표현에 마음이 끌리기
도 했으나 대부분의 관객은 불쾌감을 느꼈고 결국 전시는 실패로 돌아갔다. 사람
들의 부정적인 반응을 가져온 요인으로 형태와 선, 장식의 독립을 들 수 있다. 그
러나 이러한 방법은 클림트를 현대미술에 한 발 더 가깝게 만들었다. 현대미술의
한 특징인 형태가 더 이상 내용에 종속되지 않고 그 자체의 생명, 그 자체의 내용
을 획득했다는 의미가 된다. 따라서 이 작품의 긍정적이고 유토피아적인 묘사 내
용, 즉 최후의 포옹 장면이 암시하는 '남성을 구제하는 여성'이라는 주제는 관람자
가 이해하기 어려운 것이 되고 말았다. 단지 추하게 그려진 여성들뿐이라는 표면
적이고 뻔한 인상과 형태만이 드러나 보였던 것이다.

장 폴 부용은 클림트의 〈베토벤 프리즈〉에 관한 연구에서 이 작품이 성의 진
정한 해방을 의미하지 않으며 따라서 여전히 베일에 싸여 있다고 지적한다. "오히
려 클림트의 목표는 이중의 악몽에 빠져 있다. 첫째는 거세하는 여성인데 이것은
1901년의 〈유딧 I〉과 같이 상징적 표현을 취하는 게 아니라 자신의 섹슈얼리티 자
체를 무기로 삼는 여인이다. 둘째는 남성을 위협하며 기쁨을 얻는 자기지향적인
음탕한 여성이다(이러한 유형은 〈음욕〉을 비롯한 수많은 클림트의 에로틱한 드로잉에서 잘 드러난
다). 전자의 여성상은 가운데 벽화에서 세 명의 고르곤으로 표현되어 있다(43쪽). 이
와 비슷한 유형이 〈법학〉(25쪽)에도 등장하지만, 〈법학〉에서는 관람자로 가장한 관
음적 취향을 가진 우리에게 닥쳐올 운명을 명확하게 보여주는 (문어에게 옥죄인) 희
생자와 함께 표현되어 있다. 후자는 티포에우스를 중심으로 고르곤과 대칭을 이
루는 세 인물과, 그들보다 조금 위쪽에 있는 '육신의 고통'을 암시하는 인물군을 통
해 나타난다. 한편 이들은 클림트가 특히 두려워했다고 알려진 매독에 대한 은유
도 포함하고 있다. ⋯⋯ 가장 오른쪽에 묘사된 소녀는 이미 성숙한 여성의 몸을 하

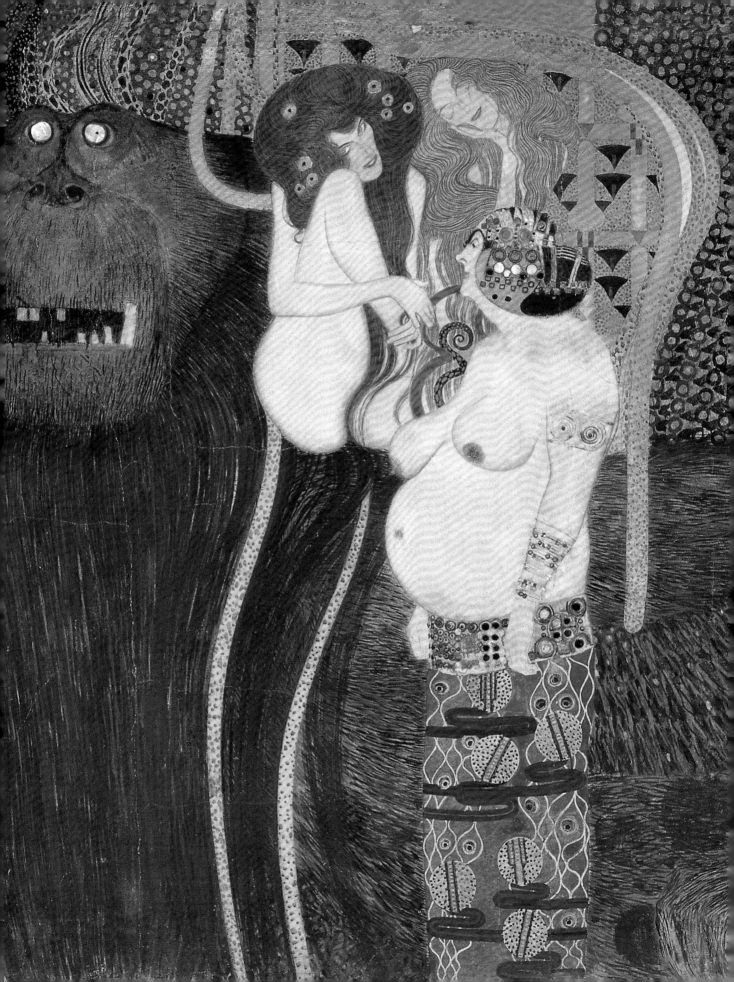

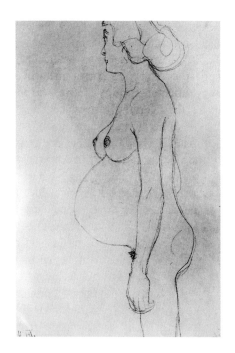

왼쪽에서 본 임신한 누드 입상
Pregnant Nude Standing, left profile
1904/05년, 포장지에 검정 크레용, 44.8×31.4cm
빈, 역사 박물관

고서 다양한 성적 충동을 가진 여성상을 드러낸다. 이 소녀는 『성 이론에 대한 세 가지 기고』(1905년)에서 프로이트가 묘사한 것처럼 성적인 만족에 빠져 있지만 그로 인해 더욱 동요하는 모습이다. 결국 중앙 벽화에는 남성이 들어갈 틈이 없다."

클림트의 작품에서 남성의 등장은 매우 드문 일이기에 결국 남성 묘사는 여성을 돋보이게 하는 역할을 한다. 세기말의 도시 빈에서 남성은 모든 면에서 위협받고 있었으며 여성이 지배하는 세계로부터 배제된 존재였다. 예를 들어 〈물뱀 I〉(47쪽)과 〈물뱀 II〉(48-49쪽)에서 묘사한 흐르는 물속에서 사랑을 나누는 레즈비언의 나르시시즘적 세계는 여성에 의해 좌우되는 세계에 대한 무서운 꿈을 예시한다. 〈베토벤 프리즈: 환희의 송가〉의 마지막 부분에서는 영웅 베토벤조차 무방비의 나체로 표현되어 있다. 운동선수와 같은 다부진 신체이면서도 부용이 지적했듯 여성의 팔에 머리가 짓눌린 모습이다. 분리파의 포스터에 묘사된 승리자 테세우스를 떠올리게 하는 것은 아무것도 없다. 그의 자세는 〈법학〉에 등장한 무력한 노인의 자세와 비슷할 뿐이다. 우리는 이 남성을 통해 쾌락이자 일종의 형벌이기도 한 섹슈얼리티의 모호한 양면성을 볼 수 있다(C.E. 쇼르스케).

이 최후의 포옹은 모태를 향한 영웅의 귀환, 즉 결코 떠날 수 없는 어머니의 자궁으로 돌아오는 여행의 끝을 의미한다. 또한 진정한 정복자인 여성이라는 근원으로 돌아오는 것을 의미한다. 이 '모태 회귀'는 〈희망 I〉(45쪽)에서 모든 것을 통합하는 위대한 자궁의 이미지로 다시 등장하는데 자궁은 결국 '인류의 희망이 무르익는 살아 있는 그릇'과 같은 것이었다. 〈희망 I〉에 등장한 임신한 여인이라는 강렬한 시적 이미지는 죄, 질병, 빈곤, 죽음, 탄생할 생명에 대한 모든 위협 등과 같은 은유적인 공포로 가득 채워져 모호한 의미를 띠고 있다. 이 그림은 제목뿐만 아니라 부끄러워하지 않는 육체의 묘사를 통해 완벽한 여성성, 그리고 생명과 육체에 대한 찬가를 집약해서 보여준다. 그렇지만 한편으로 주위를 둘러싸고 있는 요소는 밤과 죽음의 이미지를 나타내는 듯하다. 불룩한 배와 상징적 관련을 가진 삽입의 모티프를 비롯해, 발둥 그린이 고찰한 바 있는 매우 기괴한 붉은 머리카락에 이르기까지 클림트가 할 수 있는 모든 에로틱한 표현이 투입되어 있다. 보티첼리의 〈봄〉에 나타난 순수함을 연상하게 하는 것은 머리를 장식하고 있는 작은 화환뿐이다. 당시 사람들이 충격 없이 받아들이기에 이 작품은 너무나 사실적이고 직접적이어서 한참 동안 속죄의 은둔이라도 하듯 일반에게 공개되지 않았다. 프리츠 베른도르퍼의 개인 소장품으로, 마치 작품의 성스러운 풍모를 부각하듯 제단과 비슷한 수장고의 사립문 뒤에 감춰져 있다가 1909년에 겨우 공개되어 자유를 얻었다.

1902년 오귀스트 로댕은 '베토벤 전시회'를 방문해 클림트의 '비극적이고도 거룩한' 프리즈에 찬사를 보냈다. 로댕은 1882년부터 빈에서 개인전을 개최하는 등 지명도가 높은 조각가였다. 두 예술가는 서로 찬사를 아끼지 않았다. 클림트 역시 〈철학〉에서 군상을 표현할 때 아래쪽에 머리를 손으로 감싸며 절망하는 두 남자의 모티프를 로댕의 〈지옥의 문〉에서 차용하면서 로댕에 대한 찬사를 명확하게 표한 바 있다. 〈여성의 세 시기〉(50쪽 오른쪽) 역시 로댕의 〈아름다웠던 투구제조사의 아내〉(50쪽 왼쪽)에서 영감을 받았다. 이 그림은 〈희망〉과 마찬가지로 인간, 운명, 시대, 그리고 여성의 중심적인 역할 등을 떠올리게 하면서 한편으로 우주의 무한함이나 남녀의 융합까지 암시한다. 다시 말해 남녀의 결합 모티프를 동반한 생물학

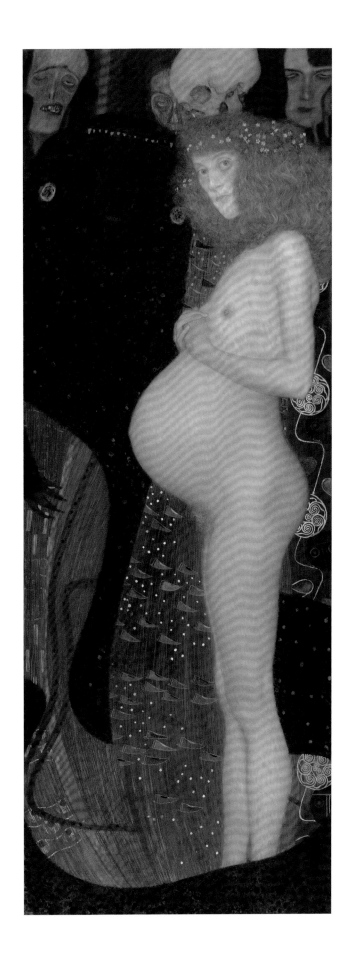

희망 I
Hope I
1903년, 캔버스에 유채, 189.2×67cm
오타와, 캐나다 국립미술관

이 작품에는 클림트의 에로틱한 표현 언어가 전체적으로 드러난다. 예를 들면 붉은 머리카락과 음모를 가진 도착적 성격의 부끄럼 없는 육체를 비롯하여 불룩한 배를 통해 드러난 성교(삽입)의 상징적 모티프가 그것이다. 한편 완벽한 여성 이미지를 둘러싸고 있는 배경에는 밤과 죽음의 요소가 드러나 있다.

희망 Ⅱ (비전)
Hope II (Vision)
1907/08년, 캔버스에 유채, 금과 은, 110.5×110.5cm
뉴욕, 현대미술관, 조 캐럴과 로널드 S. 로더,
헬렌 애치슨 기금, 세르주 사바스키

임신한 여성성의 표현은 몇 년 후 생명과 육체의 찬가라는 두 가지 버전을 갖게 된다. 두 그림 중 나중의 것은 좀 더 이성적이고 혹은 위선적인 클림트의 성향을 드러낸다. 공격적이고 음울한 요소는 사라지고 단지 풍성한 꽃에 둘러싸인 의기양양한 여성만 남았다. 클림트는 한스 발둥 그린의 음울함에서 보티첼리의 화사함으로 이르는 변화를 확실하게 달성한 것이다.

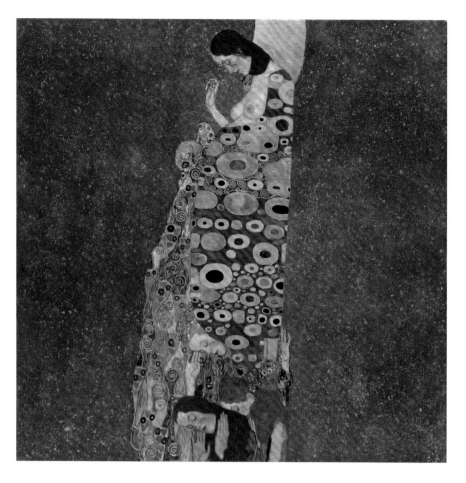

적 장식의 범람으로 가득 차 있는 것이다. 소우주와 대우주는 암시적인 모자이크와 색의 흐름 속에서 서로 융합된다. 당시의 사회는 죽음과 성을 카오스의 양상으로 이해했고, 따라서 금단의 것으로 배척했다. 이러한 사회와 대면한 클림트는 이 무렵부터 인간의 실존에 관한 궁극적인 답을 찾기 위해 험난한 탐구에 운명적인 발을 내디뎠다. 조르주 바타유에 의하면 진정한 예술은 필연적으로 프로메테우스적인 것이다. 클림트의 작품세계도 물질의 횡포에 대한 인간의 저항이나, 진리와 이념을 추구하는 노력을 상징하는 것에 집중되어 있다. 따라서 제우스는 프로메테우스에게 단순히 사면과 은총을 베푸는 차원을 넘어 스스로 정의의 왕국을 창조하도록 했던 것이 아니었을까? 그러나 제우스의 관대함을 갖추지 못했던 빈은 결코 클림트를 허용하지 않았다. 정부로부터 적의를 샀던 그는 이후 다시는 공적인 작업을 의뢰받지 못했다. 게다가 〈베토벤 프리즈〉의 실패로 인해 분리파 내부에서조차 클림트를 지지하는 측과 비판하는 측 사이의 갈등이 생겼다. 결국 클림트는 카를 몰, 요제프 호프만, 콜로만 모저, 오토 바그너 등 돈독한 지지자들과 함께 분리파를 떠났다. 분리파는 클림트를 잃은 손실로 인해 큰 타격을 입었다. 분리파의 전성기는 끝나버렸고 「베르 사크룸」은 부득이하게 휴간할 수밖에 없었다. 클림트는 공적인 활동 무대와는 관계를 끊을 필요를 느꼈지만 출산, 임신, 탄생, 질병, 노쇠와 죽음에 대한 불안 등을 포함한 인생의 순환에 관한 관심은 변하지 않았다. 하지만 사회적인 좌절을 겪은 그는 사회문제나 정치적인 사안에 대해서는

물뱀 I
Water Snakes I
1904 – 07년, 양피지에 연필, 구아슈,
은박 · 동박 · 금으로 하이라이트, 50×20cm
빈, 벨베데레 궁전

48 – 49쪽
물뱀 II
Water Snakes II
1904년, 1906/07년에 재작업
캔버스에 유채, 80×145cm
개인 소장

클림트가 남성보다 여성을 그리는 것을 좋아했다는 점은
틀림없는 사실이다. 그의 그림에 남성이 등장하는 경우
는 거의 드물며, 심지어 레즈비언의 자아도취적 세계와
같은 전적으로 여성이 중심인 세계를 그리기도 했다. 여
기서 여성들은 수초처럼 뒤엉킨 머리카락과 꿈결같이 흐
르는 물속에서 서로 사랑을 나누는 모습으로 표현됐다.

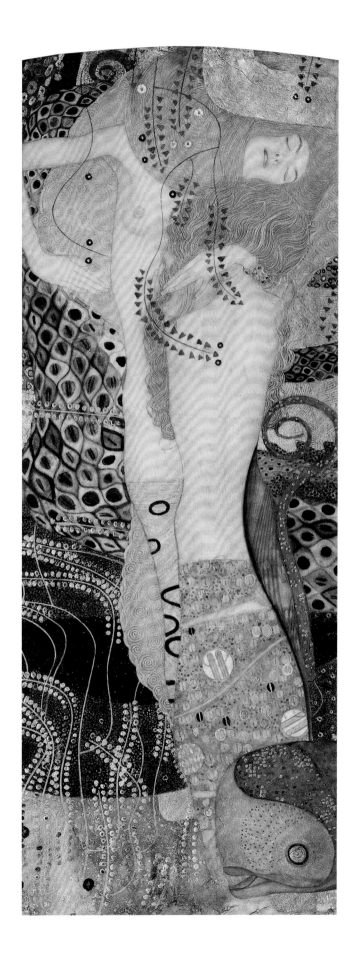

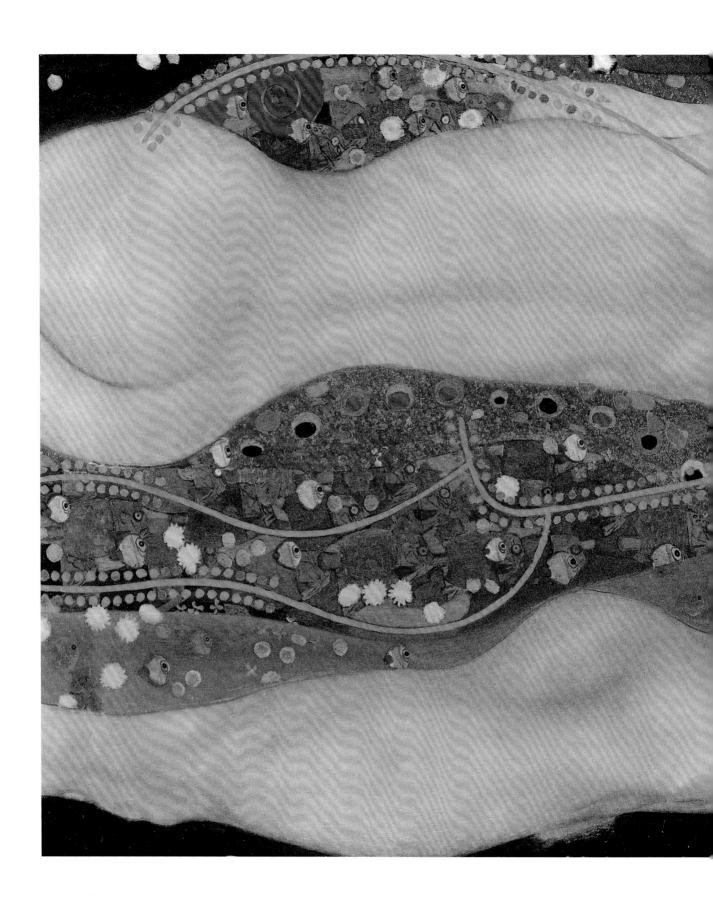

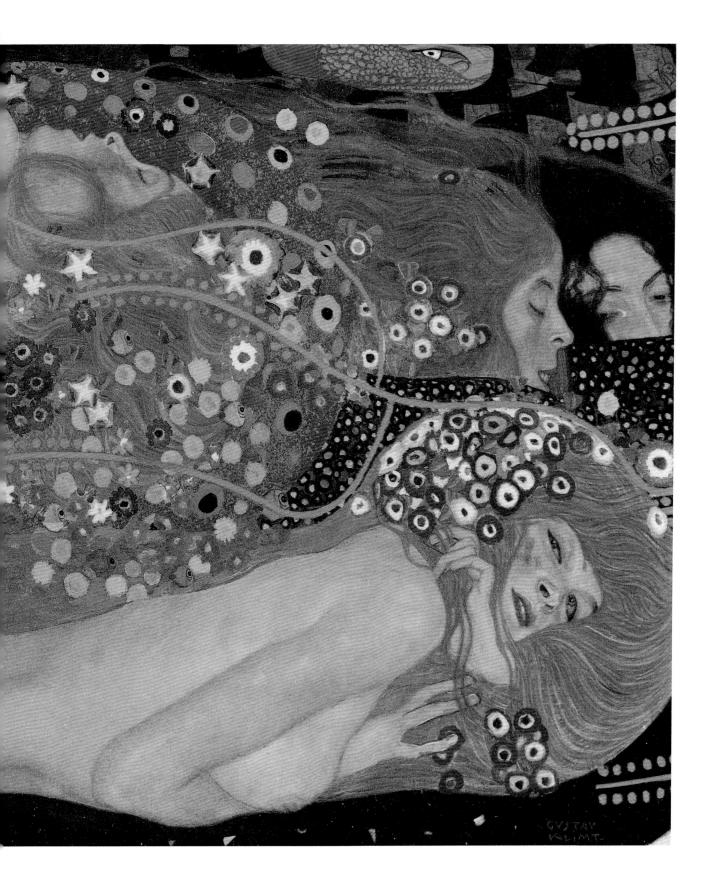

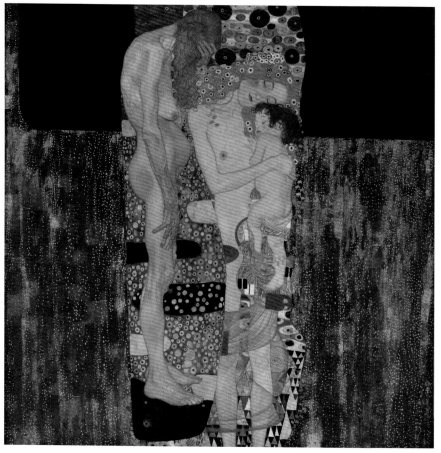

오귀스트 로댕
아름다웠던 투구제조사의 아내
Celle qui fut la belle Heaulmière
1885년, 브론즈
파리, 로댕 미술관

여성의 세 시기
The Three Ages of Woman
1905년, 캔버스에 유채, 180×180cm
로마, 국립현대미술관

1902년 베토벤 전시회를 방문했던 로댕은 클림트의 '비극적일 정도로 신성한' 〈베토벤 프리즈〉를 높이 평가했다. 클림트 역시 이 프랑스 조각가의 작품 〈지옥문〉에서 착안해 〈여성의 세 시기〉를 제작했다. 이처럼 두 예술가는 서로에게 찬사를 보냈다.

예전처럼 관심을 두지 않게 되었다. 오히려 영적인 탐구에 더욱 몰두해 인생의 영원한 과제를 탐구하는 철학과 신비주의, 동양의 종교를 혼합한 주제를 추구했다. 에로스와 타나토스는 여전히 영감의 원천이었지만 이 무렵부터 꽃과 여성이라는 두 가지의 단순하고도 기본적인 소재를 통해 무거운 주제를 위장하게 된다. 꽃과 여성은 덧없는 성적 희열이나 삶의 황홀경 같은 찰나적인 것에 영원성을 부여하는 가장 좋은 제재였다.

상류층 부인과 소녀의 초상화를 제작하여 클림트는 경제적으로 자립할 수 있었다. 예를 들어 〈마르가레트 스톤보로 비트겐슈타인의 초상〉(51쪽)은 스톤보로 가문으로 출가하는 딸의 결혼식에 맞춰 마르가레트의 아버지가 의뢰한 것이다. 클림트는 휘슬러나 크노프와 비슷한 기법으로 긴 웨딩드레스를 입혔는데 공들여 수놓은 꽃무늬 레이스로 장식한 단정한 드레스는 주변의 흰 색조와 매우 잘 어울린다. 하지만 이에 앞서 우리는 아름다운 마르가레트가 누드로 클림트 앞에 섰을지도 모른다는 의문을 갖지 않을 수 없다. 뚜렷한 주관을 가진 선진적 여성이었던 마르가레트는 프로이트의 친구이며 빈의 엘리트 문화지식인 모임의 일원이었다. 또한 금욕주의적 철학자 비트겐슈타인의 여동생이면서도 자유분방한 성격의 소유자였다. '장식은 범죄'라고 선언한 아돌프 로스의 정신에 따르던 오빠가 그녀를 위해 지은 백색의 정육면체만으로 이루어진 '논리적으로 구상된 주택'의 중앙에 정반대의 성격을 가진 이 초상화를 걸었을 정도로 유머와 재치도 풍부했다.

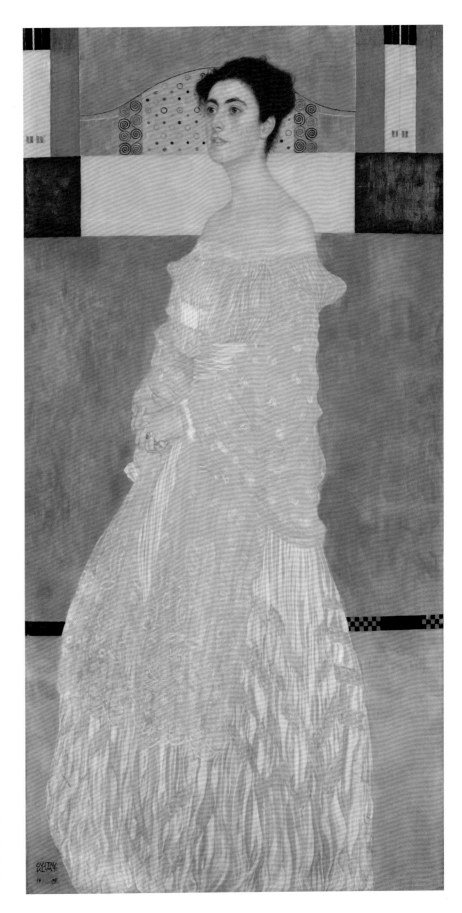

마르가레트 스톤보로 비트겐슈타인의 초상
Portrait of Margaret Stonborough –
Wittgenstein
1905년, 캔버스에 유채, 180×90.5cm
뮌헨, 바이에른 국립회화컬렉션, 노이에 피나코테크

이 작품은 남편이 주문한 부인 초상화가 아니라 결혼을
앞둔 딸에게 선물하기 위해 아버지가 의뢰한 것이었다.
마르가레트는 빈의 문화인, 지식인 모임을 주도하는 대
표적인 여성이었다. 그녀는 흰 벽의 단순한 정육면체로
설계된 자기 집의 한가운데에 일부러 강조하듯 이 화려
하고 장식적인 초상화를 걸어두기도 했다.

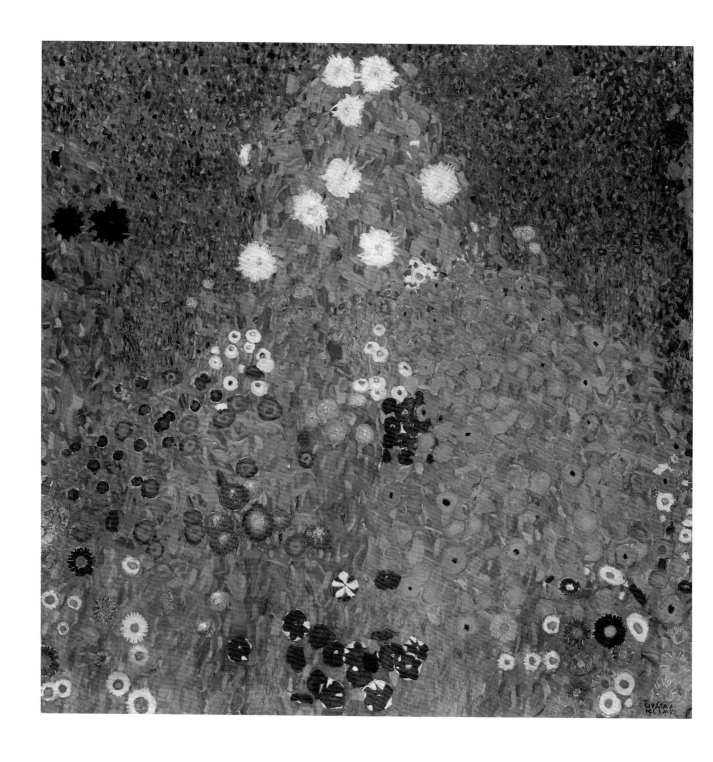

농가의 뜰
Cottage Garden

1905년, 캔버스에 유채, 110×110cm
취리히, 제3세계를 위한 라우 재단

꽃으로 가득한 클림트의 정원을 그린 작품이다. 신비로운 힘이 깃들인 거대한 전체로서의 넓은 정원을 부분적으로 잘라내어 표현했다. 클림트의 꽃은 모네의 수련처럼 공간을 풍부함으로 가득 채운다.

클림트가 특히 풍경화에서 정사각형의 캔버스를 선택한 것은 결코 우연이 아니다. 〈팔라스 아테나〉를 제작할 무렵부터 사용한 이 형식은 클림트의 언급을 빌린다면, '평화로운 분위기 속에 침잠'할 수 있게 해주거나 그려진 대상이 '우주의 한 부분'이 될 수 있도록 안정감을 준다.

말레비치는 〈흰 바탕 위의 흰 사각형〉을 통해 이와 비슷한 목표를 추구했지만 그에게 정사각형은 그리스도의 십자가보다 한 단계 높은 우주를 상징했다. 클림트의 경우는 모네의 후기작과 마찬가지로 어떤 방향으로도 작업이 가능해 그림에

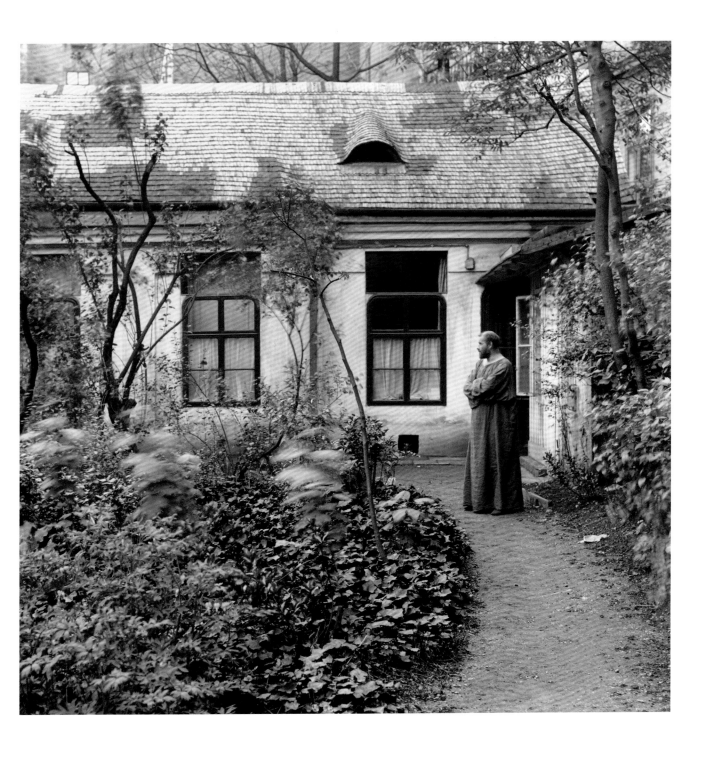

중심을 부여할 필요가 없는 정사각형의 특성에 주목했다. 모네의 〈수련〉이 화면 전체를 뒤덮어 화면 밖으로 확장해나간 것처럼 클림트의 풍경화도 같은 의미에서 우주의 단편으로 존재할 수 있었다. 그러나 클림트는 프랑스 인상파와는 달리 날씨와 빛의 변화에는 흥미가 없었고 신비로운 힘을 가진 큰 전체(우주)에서 어느 한 부분을 떼어내어 표현하는 것에 관심을 가졌다. 플뢰게가에 초대되어 아터 호반에서 보낸 1898년 여름에 그리기 시작했던 멋진 호숫가의 풍경에서도 이러한 관심이 확실히 드러난다.

구스타프 클림트는 사교적인 성격이 아니었다. 그는 오히려 고독을 즐기는 말수가 적은 사람이었다. 클림트는 정원에서 꽃 그림의 영감을 얻었을 뿐만 아니라 작품 제작의 원천으로 삼았다.

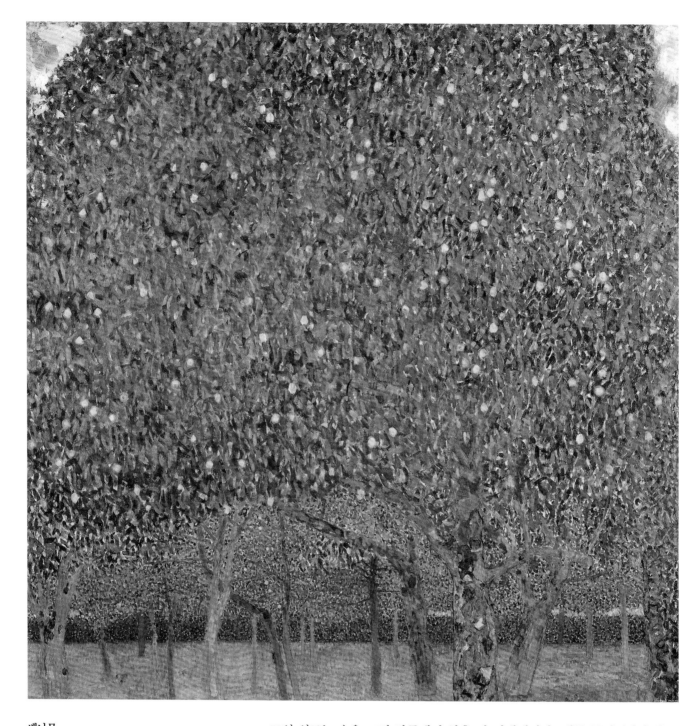

배나무
Pear Trees
1903년, 나중에 재작업, 캔버스에 유채,
카세인 물감, 101×101cm
케임브리지, 하버드 대학교 부시-레이싱어 미술관,
오토 칼리르 유증, 1956년

클림트는 풍경화에서 정사각형의 화면 형식을 선호했다.
정사각형의 형태는 우연한 것도, 편리함을 위한 선택도
아니었다. "정사각형은 묘사 대상을 평화로운 분위기 속
으로 잠길 수 있게 만드는 최적의 형식이다. 정사각형 형
식을 통해 그림은 우주의 한 부분이 되는 것이다."

그의 의도는 숲을 그린 작품에서 한층 더 명백해진다. 예를 들어 〈배나무〉(54
쪽)에서 신인상주의의 점묘법으로 표현한 나뭇잎은 영원히 이어질 것 같은 리듬을
창출함과 동시에, 무한히 확장하는 물질성의 이미지를 달성하고 있다. 〈해바라기
가 있는 정원〉(55쪽)과 〈농가의 뜰〉(52쪽)의 경우, 자잘한 꽃무늬 같은 무성한 식물의
이미지로 짠 직물을 연상케 한다. 불처럼 타오르고 이글거리는 눈빛 같은 상징적
이미지를 가진 고흐의 해바라기와는 매우 다르다. 물론 두 화가가 모두 말로 표현하
기 어려운, 우리들의 이해를 넘어서는 것들을 포착하려 했다. 고흐의 해바라기는
궁극적으로 광기와 죽음의 원인이 된 눈부신 태양을 상징한다. 이에 비해 클림트

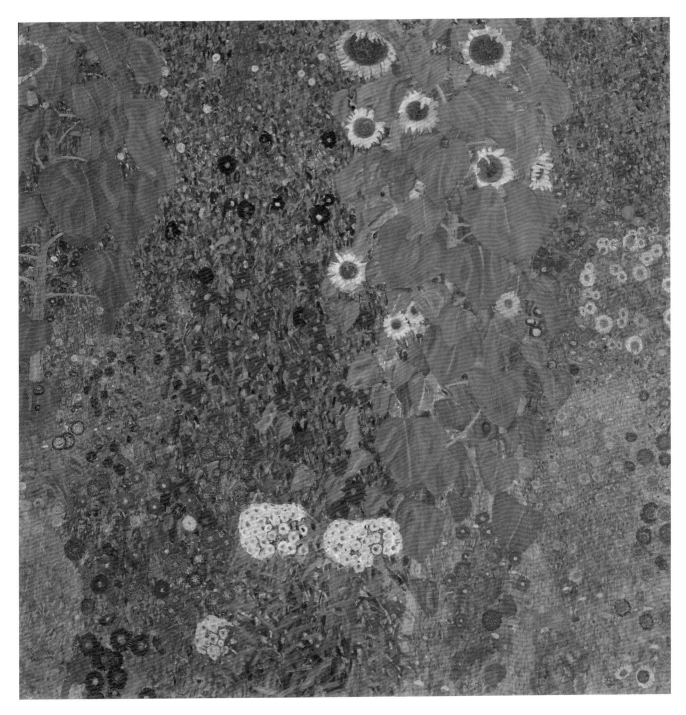

의 해바라기는 헤베지가 다음과 같이 묘사한 것처럼 신비스러운 영적 기운의 상징이었다. "수수한 이 해바라기는 클림트의 손을 통해 꽃들과 뒤섞여 화려하게 피어난다. 해바라기는 사랑스러운 요정처럼 서 있고, 그 회녹색 치마(잎사귀)는 흔들리는 정열 속에 아래로 향해 있다. 너무나 신비롭고도 어두운 해바라기의 얼굴(꽃)은 밝은 황금빛 고리로 둘러싸여, 화가에게 환상적이고 무한하며 중요한 그 무엇을 품고 있다. 그것은 마치 달이 태양을 삼킨 일식과 같다."9

해바라기가 있는 정원
Cottage Garden with Sunflowers
1906년, 캔버스에 유채, 110×110cm
빈, 벨베데레 궁전

고흐의 해바라기가 화가에게 가장 중요했던 열정을 의미했던 것과는 달리, 클림트는 꽃을 활활 타오르는 불꽃으로 묘사하지는 않았다. 그의 꽃은 헤베지의 표현대로 '사랑의 요정'이 입은 가운처럼 희미하게 반짝거리는 것이었다.

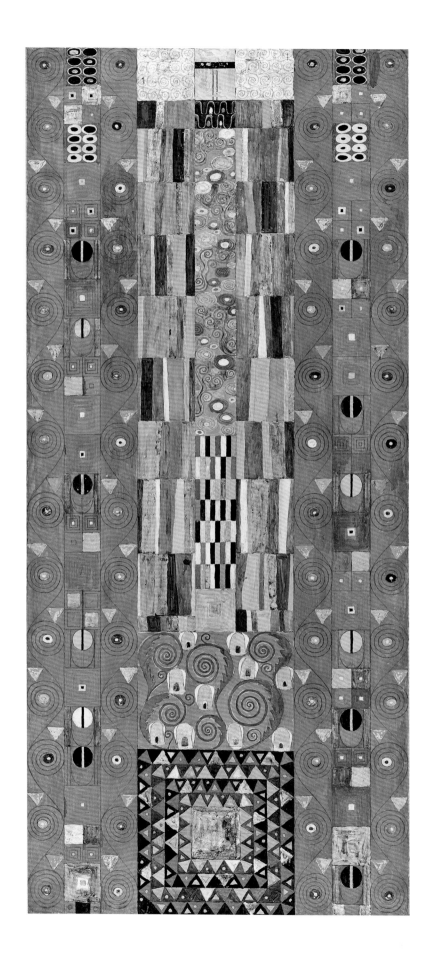

스토클레 저택의 이국적 모자이크

클림트의 마지막 벽화 걸작인 〈스토클레 프리즈〉(1905 – 09년)는 다시 한번 생명의 순환을 주제로 했지만, 〈베토벤 프리즈〉보다 한층 밝은 분위기이다. 벨기에의 실업가 아돌프 스토클레는 아내 수잔나 스테판과 함께 빈에서 살면서 빈 공방의 호프만과 클림트에게 브뤼셀에 지을 새로운 저택의 건축을 의뢰했다. 호프만은 다음과 같이 말하고 있다. "이 집은 예전 양식이 가진 모든 요소를 새로운 모티프로 교체하는 것을 목표로 했다. 적절한 형태를 제시하고, 최대한의 설비를 위해 가능한 한 최소한의 정확한 비례를 찾아내는 것도 우리의 목표이다."[10] 이들은 분리파의 원칙에 따라 건축, 회화, 조각 등의 모든 예술의 상호 작용을 구현했다. "화가는 내부 공간의 장식을 담당한다. 화가는 더 이상 구체적인 대상을 표현할 필요가 없으며 설명적인 세부 묘사에 구애받지 않고 직접적으로 형태와 색채를 통해 자신의 생각을 표현할 수 있어야 한다."[11] 이러한 견해는 르 코르뷔지에와 레제의 다음과 같은 의견과도 일치한다. "동지여, 회화를 거리로! 대중이 회화에서 뭔가를 얻을 수 있도록!" 순수주의의 기수들도 분리파와 똑같은 목표를 갖고 있던 것이다. 순수주의는 아무것도 칠해져 있지 않은 벽을 '죽은 표면'으로, 반면 채색된 벽면은 '살아 있는 표면'으로 보았다. 레제의 언급대로 색채가 풍부한 면은 '장식적 부산물로 기능하거나 벽을 파괴하는 힘으로 작용하거나 둘 중 하나'였다. "화가이자 설계자가 '거주 가능한 직사각형'이라고 부른 이 주거 공간은 '신축성 있는 직사각형'으로 변화할 가능성이 있다. 예를 들어 한 장의 황색 벽은 사라졌고(벽의 파괴를 의미) 반면 다른 벽들은 각각 선택한 색에 따라 '앞으로 전진'하거나 '후퇴'한다. ……결론적으로 색채는 강력한 기능을 갖고 있다. 벽을 파괴하는 것, 치장하는 것, 앞으로 튀어나오게 만들거나 물러나 보이게 하는 것이 모두 가능하다. 색채는 이러한 새로운 공간을 창조하는 수단이다. ……색채라는 새로운 가변력이 가진 균형을 통한 완벽한 미의 달성이야말로 현대 건축이 추구해야 할 과제이다."(레제) 호프만은 벽면을 단순히 넓은 표면이라기보다 장식적 가능성으로 파악했다. 그의 견해에 따르면 빈 공방의 장식 디자인은 건축과 공존하는 것이어야 했으며 따라서 클림트의 협력이 필요했다. 호프만의 스토클레 저택(57쪽 위)은 거대한 흰 대리석 옹벽을 가진 '주거 가능한 정육면체'로 세워졌고 각 모서리를 따라 각진 구리로 된 띠가 입방체의 윤곽을 강조한다. 클림트는 금과 에나멜과 준보석을 메워 넣은 대리석을 소재로, 세 부분으로 이루어진 장식 모자이크를 담당했다. 예술과 건축의 통합은 예술사에서 하나의 분기점을 형성했다. 1920년대의 바우하우스와 러시아 구성주

요제프 호프만: 브뤼셀의 〈스토클레 저택〉
건물 외관(위)과 클림트의 모자이크 장식이 있는
식당(아래)의 광경, 1905 – 11년.

〈스토클레 프리즈〉를 위한 도안
1910년, 투명지에 검청 초크, 수채, 구아슈, 금박·
은박·동박, 200×89cm
빈, 오스트리아 응용미술관

클림트는 건축과 실내 디자인을 의식적으로 고려하면서
기하학적 추상을 사용한 장식 패널을 제작했다.

기다림(〈스토클레 프리즈〉를 위한 도안)
Expectation, working drawing for the
Stoclet Frieze
1910년, 투명지에 검청 초크, 수채, 구아슈, 금박·
은박·동박, 195×120cm
빈, 오스트리아 응용미술관

'지식의 나무' 아래에서 춤추고 있는 소녀는 '기다림'을
표현하고 있다. 이 시기 클림트가 표현한 여성의 주된 경
향은 여전히 팜 파탈의 이미지를 이어받고 있었다. 스토
클레 일가는 동양의 예술품을 많이 수집했는데, 클림트
는 이러한 의뢰자의 취향에 어울리는 장식을 제작하려
했다.

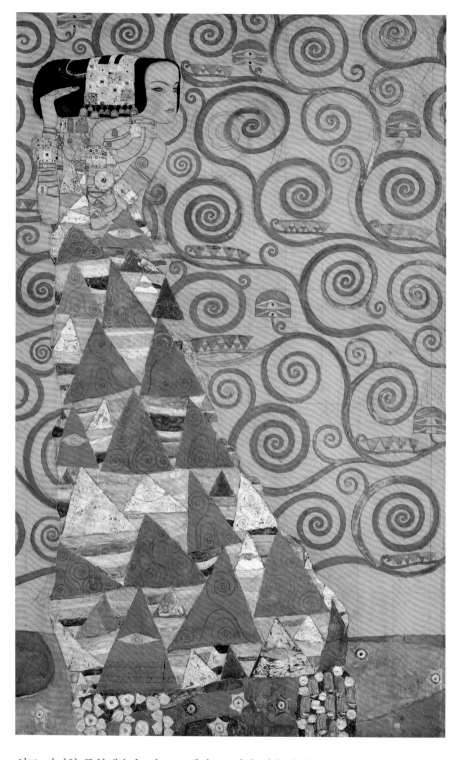

의도 이러한 종합예술을 신조로 했다. 그러나 이후에 전개된 이러한 예술 운동이
(르 코르뷔지에나 레제의 경우처럼) 일반 대중에게도 그 성과를 미치고자 했던 것에 비해
호프만과 클림트는 부유한 후원자의 지원 아래에서만 자신들의 이념을 현실화했
을 뿐이다. 다시 말해 엘리트 계급의 요청과 취향에 따르는 형태였다.

클림트가 제작한 프리즈의 9장의 패널에는 추상적인 모티프(56쪽의 장식적인 패
널)뿐만 아니라 양식화한 것(〈생명의 나무〉, 60쪽)과 구상적인 모티프(〈충만〉, 59쪽 왼쪽;

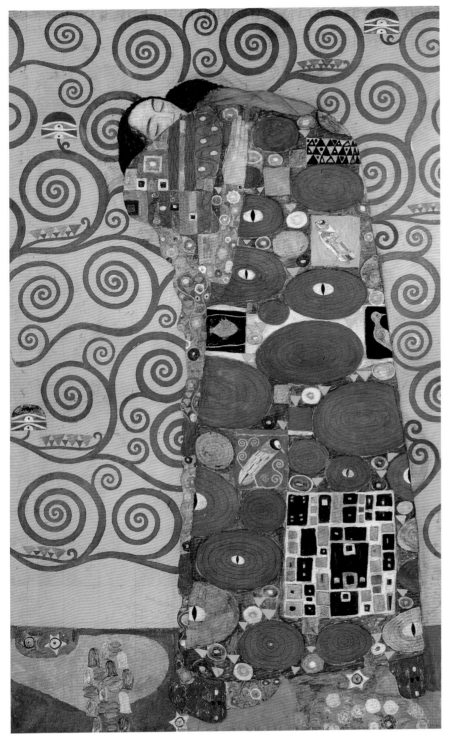

충만(〈스토클레 프리즈〉를 위한 도안)
Fulfilment, working drawing for the
Stoclet Frieze
1910년, 투명지에 검청 초크, 수채, 구아슈, 금박 ·
은박 · 동박, 195×120cm
빈, 오스트리아 응용미술관

유명한 〈키스〉의 선례로도 보이는 이 작품은 클림트가
젊은 시절 배운 바 있고, 라벤나를 방문했을 때 재발견
했던 모자이크 기술을 활용해 제작됐다.

왕의 서기관 프타모제, 제19왕조

〈기다림〉, 58쪽)도 등장한다. 이 작품에서 클림트는 유례없이 숙달된 모자이크 기술
을 보여준다. 그는 응용미술학교에서 처음으로 모자이크 기술을 배운 이후 라벤
나를 여행할 때 그것을 재발견했다. 당시 빈 공방은 모자이크 기법에 새로운 활기
를 불어넣으며 그 중요성에 각별히 주목했다. 스토클레 가문은 특히 인도와 불교
예술에 흥미를 가지고 그러한 작품들을 다수 소장하고 있었다. 클림트는 의뢰자
가 동양 예술에 깊은 관심을 갖고 있는 점을 고려해서 소장품과 어울리는 분위기

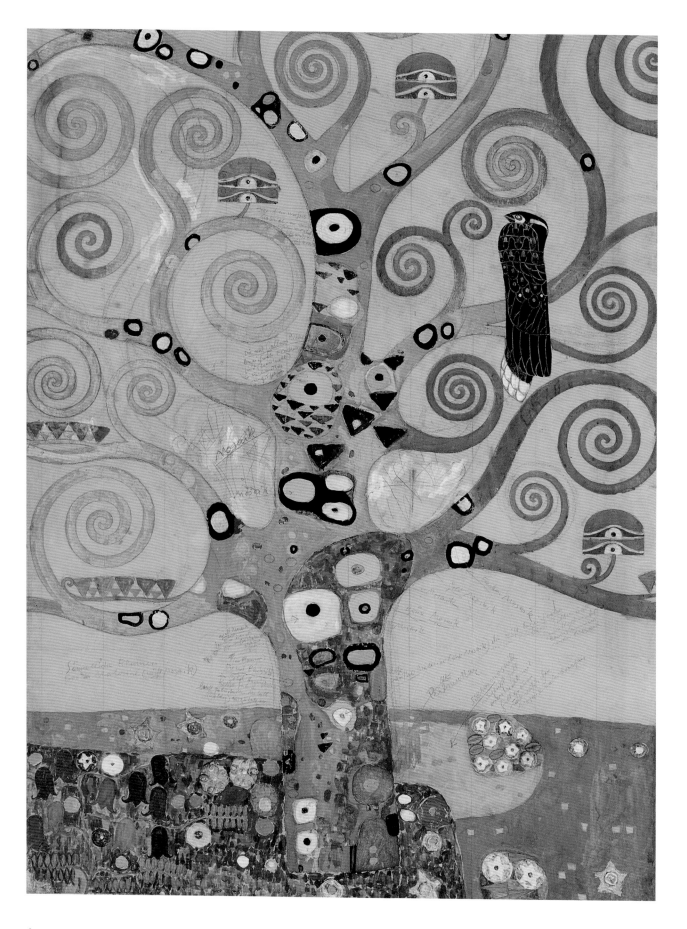

를 창출하고자 지체 없이 이러한 예술의 연구에 착수했다. 이런 이유로 프리즈에는 라벤나의 비잔틴풍 모자이크와 이국풍의 화려하면서도 유기적인 장식성을 가진 소용돌이 문양 등 이질적인 동방 예술을 연상시키는 요소가 포함됐다.

생명의 나무는 프리즈의 중심 모티프이다. 요한묵시록에 의하면 이 나무는 이교도에게 구원을 가져다주며, 클림트가 금을 사용해 제작했던 '황금시대'의 상징적인 작품이다. 이후 마티스가 유명한 반스 성당 회화에서 비슷한 제재를 선택하기도 했다. 클림트에게 생명의 나무는 꽃과 여인, 초목의 죽음, 계절의 탄생과 변화 등 자신에게 중요한 모든 주제를 통합하는 상징이다. 사람들이 사랑을 나누는 낙원과 같은 매혹적인 세계에서 초목과 여인은 춤추면서 하나로 융합하고 있다. 이 세계는 마티스가 표현했던 '초목으로 변한 여자'와 마찬가지로 '스스로 나무가 된 여자'들이 자연계 전체를 가로지르며 번성하는 세계이다. 사람들은 생명의 나무, 지식의 나무와 더불어 진정한 에덴동산에 이르렀다. 나무 아래에서 춤추는 소녀는 〈기다림〉(58쪽)을 표현하고 있고 다른 나무 아래에서 포옹하고 있는 연인은 〈충만〉(59쪽 왼쪽)을 암시한다. 물론 죽음도 존재하지만 클림트와 프로이트에게 죽음은 보편적인 생명 주기의 일부였을 따름이다. 이 작품에서 죽음은 생명의 나무 위에 있는 맹금류의 형태로 등장한다(60쪽). 〈베토벤 프리즈〉에서만해도 대립의 의미가 남아 있던 포옹하는 남녀가 〈스토클레 프리즈〉에서는 가정의 행복, 충족, 삶의 기쁨 등 평온으로 가득 찬 상징으로 변했다.

얼마 지나지 않아 클림트는 포옹이라는 주제를 그 유명한 〈키스〉(65쪽)에서 전개하고 있다. 클림트의 '황금시대'를 대표하는 〈키스〉는 전형적인 분리파 작품이라고도 말할 수 있으며 남성과 여성 사이의 조화와 통합을 거듭 명확하게 드러내는 상징이 되었다. 사람들은 〈키스〉를 약간 역설적인 측면에서 〈모나리자〉와 비교하기도 했는데 두 작품 모두 복잡한 의미로 보는 사람을 매료하기 때문이었다. 한편 이 그림을 통해 클림트가 새로운 단계에 도달했다고 보는 견해도 있다. 이제까지는 무엇보다 남성과 여성의 투쟁을 주제로 삼았던 클림트가 드디어 두 성의 통합을 그려내는 경지에 이르렀기 때문이다. 반면 이에 대해서 클림트가 자신의 세계관을 바꾼 것이 아니라고 주장하는 평자도 있다. 따라서 이 그림도 남녀 사이의 긴장 관계에서 발생하는 불만이 더욱 정교하게 묘사되고 있는 것뿐이라고 말한다. 그렇다면 남성은 사각형, 여성은 원형의 장식 패턴을 사용해 대조한 것은 상호 보완을 의미하는 것일까, 아니면 적대적인 관계를 의미하는 것일까? 두 사람은 포옹을 하고 있지만 마치 어떤 관계도 없는 것처럼 서로 일정한 거리를 두고 있는 것 같지는 않은가? 결국 이 그림의 주역은 남성이며 입맞춤의 주도권도 남성이 갖고 있음이 명확하게 드러난다. 여성은 저항하지는 않지만 양손을 꽉 움켜쥐고 있으며 긴장한 발가락은 바위에 꼭 매달려 있다. 이것은 욕망 때문일까, 아니면 분노 때문일까? 클림트는 영원불변한 아담과 이브의 모습에 존재하는 관계의 모순을 잘 알고 있었다. 그래서 자기 자신을 연인 에밀리에 플뢰게를 안고 있는 아담으로 그렸던 것이다. 포옹에서 친밀함이 느껴지건 거리감이 느껴지건 간에 이 그림이 주는 에로틱한 충격은 인물을 감싸고 있는 의상에 의해 약화되고 있다. 클림트의 천부적인 색채 배치는 동로마 제국의 필사본 장식가를 연상케 한다. 화려한 장식을 선호했던 클림트는 친밀한 정경을 마치 만화경을 통해 보는 것 같은 세계로 표

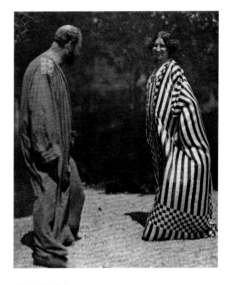

하인리히 뷜러
아터 호반의 캄머성에 있는 클림트와 에밀리에 플뢰게.
1909년경, 그라비어 인쇄
빈, 오스트리아 국립미술관 사진보관소

작업복을 입은 클림트와 클림트가 디자인한 의상을 입고 있는 에밀리에 플뢰게. 에밀리에의 의상은 당시 분리파가 선호했던 체스판과 같은 흑백의 줄무늬 도안을 보여준다.

생명의 나무(〈스토클레 프리즈〉를 위한 도안)
Tree of Life, centre, working drawing for the *Stoclet Frieze*
1910년, 투명지에 검청 초크, 수채, 구아슈, 금박·은박·동박, 195×120cm
빈, 오스트리아 응용미술관

이 장면은 요한묵시록에 등장하는 지식의 나무를 표현하고 있는데 이 나무는 죽음의 상징인 검은 새에 맞서 행복한 시대를 상징하고 있다. 클림트와 프로이트가 이해하고 있던 삶의 보편적인 순환을 의미하는 그림이라고 할 수 있다.

현한다. 또한 넘치는 금빛과 값비싼 재료는 이 회화에 숨이 막힐 듯한 독특한 분위기를 더해준다. 이런 식으로 작품이 풍기는 아우라는 검열을 피하는 수단이 되었을 뿐만 아니라 대중의 열광적인 찬사를 받았고 금욕적인 부르주아의 갈채마저 얻었다. 결국 이러한 '대성공'을 통해 클림트는 현대미술의 공헌자로 인정받게 됐다. 〈키스〉가 전시된 1908년, 오스트리아 황실은 종합미술전이 끝나기도 전에 이 작품을 구입했다.

클림트의 걸작이 출품되긴 했지만 이 전시회는 빈 심미주의가 그 최후를 앞두고 불렀던 마지막 '백조의 노래'였다. 분리파가 운명을 다하던 순간에 오히려 클림트가 재기했다는 사실은 매우 특이한 점이다. 이후 그에게는 요제프 황제의 즉위 60주년을 기념하는 대형 전시회의 개회사 의뢰까지 들어왔다. 작업 의도를 변경하지 않고도 다음과 같은 자신의 근본적인 예술적 신념을 표명할 기회를 잡은 것이다. "어떤 인생도 예술적 노력을 받아들일 수 없을 만큼 무의미하고 하찮은 것은 없다. 아무리 초라한 것도 완성되면 이 세계의 미를 고양하는 역할을 한다. 문화의 진보는 예술적 의도를 생활 전체에 점진적으로 침투하는 데에서 온다."[12]

종합미술전에는 〈희망 II〉(46쪽)와 〈다나에〉(67쪽)라는 제목의 우의화를 2점 더 출품했다. 이 작품에서도 클림트는 전보다 부드러워진 메시지를 전달하고 있다. 나체의 모델은 형형색색의 상징적인 모티프로 장식되어, 〈희망 I〉(45쪽)에서 볼 수 있던 자극적이고 공격적인 누드의 이미지가 한결 완화되었다. 〈키스〉나 〈여성의 세 시기〉와 마찬가지로 〈희망 II〉도 도상의 형태로 구상되어 있으며, 생생한 색채를 사용해 형식적인 아름다움에 집중하게 함으로써 관람자가 거부감을 느낄 여유를 주지 않는다. 하지만 온건해진 모습을 보여주고 있다고 해서 클림트가 자신의 세계관을 바꾼 건 아니었다. 그것은 단지 클림트의 대립적인 측면이 조금 줄어든 것을 보여주었을 뿐이다.

〈다나에〉(67쪽)만큼 사랑의 황홀함을 아름답게 표현한 작품은 없을 것이다. 황금비로 변한 제우스가 다나에를 찾아온 후 아들 페르세우스가 태어났다. 이 그림에서 클림트는 대체로 부정하다고 알려진 페르세우스 수태의 순간을 선택했다. 황금비와 뒤섞인 황금빛 정액이 잠자는 미녀의 탐스러운 허벅지 사이로 흘러 들어간다. 이것은 어떤 의미로는 강간이다. 수동적인 여주인공 다나에는 지금 벌어지고 있는 사건에 대해서 아무것도 깨닫지 못하는 상태라고 볼 수 있기 때문이다. 게다가 잠든 다나에가 무의식적인 상태에서 에로틱한 체험을 하는 광경을 감상하는 우리도 당시의 빈 시민과 마찬가지로 관음증을 가진 공범자가 되고 만다. 여성의 신비스럽고 성적인 분위기를 통해 에로티시즘은 강하고 직접적으로 발산되고 있으며 풍만한 육체를 근접 묘사함으로써 그 효과는 한층 강조된다. 다나에의 모델은 클림트가 선호했던 붉은 머리를 가진 당시 미인을 변형한 팜 파탈의 한 유형이다. 클림트가 사랑했던 나이아스(그리스 신화에서의 물의 요정)나 님프, 〈베토벤 프리즈〉의 적대적인 세력조차 모두 이 모습을 빌린 팜 파탈이다. 하지만 우리는 남성 화가인 클림트의 중점적인 관심사였던 여성, 즉 삶의 신비를 만들어내는 여성을 점점 더 다양하게 만날 수 있다. 여성에 대한 지칠 줄 모르는 호기심은 클림트로 하여금 〈물뱀〉(47, 48-49쪽)의 레즈비언에 이르기까지 온갖 상황 속의 여성을 다양한 자세로 묘사하게끔 만들었다. 다나에의 신화는 클림트가 사랑의 황홀경에 빠진 여

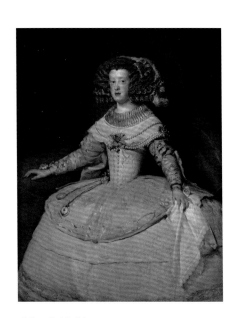

디에고 벨라스케스
마리아 테레사 공주
The Infanta Maria Teresa
1652년경, 캔버스에 유채, 크기 미상
빈, 미술사 박물관

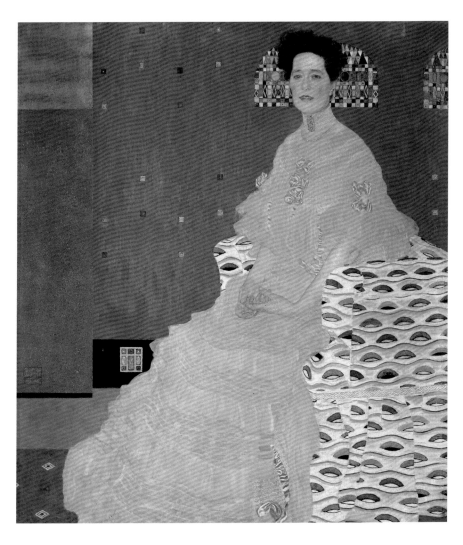

프리차 리들러의 초상
Portrait of Fritza Riedler
1906년, 캔버스에 유채, 153×133cm
빈, 벨베데레 궁전

벨라스케스의 부채꼴 모자를 참조해 모델을 위엄 있게 분장한 이 그림에서조차 클림트는 순진함과는 거리가 먼 장식적 요소를 도입하고 있다. 클림트의 인생관이었던 에로티시즘은 관람자의 무의식에 점차 각인되는 성적인 상징을 표현하게 된다. 이렇게 해서 관람자는 진정한 의미의 관음증 환자가 되어버린다.

성을 표현하기 위한 단순한 구실에 지나지 않는다. 같은 시기에 그렸던 〈유딧Ⅱ〉(31쪽)는 〈유딧Ⅰ〉(30쪽)이 불러일으킨 비난이 될 정도의 직접적인 주제(설화)와는 많은 거리가 있다. 그러나 이 작품의 제재가 적장 홀로페르네스를 유혹해서 죽음의 덫으로 몰아넣은 유딧이었는가, 혹은 세례 요한이 자신의 유혹을 거부했다는 이유로 그의 목을 요구한 살로메였는가 하는 의문은 여전히 남아 있다. 이 그림이 묘사한 신체와 의상의 가냘픈 선은 춤을 암시하며 동시에 퇴폐적인 빈 사교계에서 열정의 포로가 된 여성을 그리고 있음을 알 수 있다. 유딧은 금색의 새장에 갇혀 도망칠 수 없게 된 자신의 먹이감(남성)을 갈기갈기 찢어 삼키려는 화사한 깃털로 장식한 새처럼 보인다.

황금 새장 속의 새라는 이미지는 〈아델레 블로흐바우어의 초상Ⅰ〉(64쪽)과 〈프리차 리들러의 초상〉(63쪽)에서도 드러난다. 빈 사교계의 꽃이었던 이 부인들의 초상화는 마치 사회적 지위와 부를 소유했기에 도리어 그것에 매여 있던 그들의 두려움과 불안을 표현한 듯하다. 이 초상화는 클림트가 빈에서 보았던 벨라스케스의 초상화와 매우 비슷하다. 벨라스케스의 초상화 속 귀부인들도 쇠락해가는 스페인이라는 환경 속에서 재산 상속의 부담과 우울한 삶의 현실에 짓눌려 있는 것

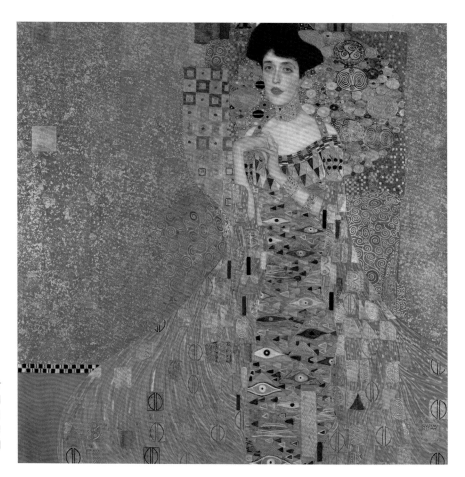

아델레 블로흐바우어의 초상 I
Portrait of Adele Bloch – Bauer I
1907년, 캔버스에 유채, 금박, 140×140cm
뉴욕, 노이에 갤러리

〈스토클레 프리즈〉와 마찬가지로 이 초상화에서도 구상과 추상의 통합이 이루어지고 있다. 클림트는 풍경화에서 다룬 적 있는 비잔틴 양식으로 화면을 덮고 있다. 이 집트 미술에서 나타난 삼각형의 눈 문양과 미케네 양식이었던 소용돌이 문양과 같은 이국적 상징은 클림트의 주된 관심사를 단적으로 드러낸다.

키스
The Kiss
1907/08년, 캔버스에 유채, 180×180cm
빈, 벨베데레 궁전

이 작품에서는 기존과 다른 양상이 전개되는데 남성을 지배하는 여성의 이미지가 순종적인 여성상으로 변화하고 있는 것을 엿볼 수 있다. 여성은 자신을 포기한 듯 남성에게 기대고 있고, 성적인 요소는 그녀가 입은 가운의 흐름을 통해 희미하게 드러날 뿐이다. 이 작품은 포옹과 키스라는 성욕을 암시하는 금기의 제재를 갖고 있음에도 불구하고 위와 같은 표면적인 이유 때문에 검열을 피해갈 수 있었다. 청교도적인 빈 부르주아의 위선적 모습에 거울을 들이대었던 클림트는 이 작품으로 대중들의 열광적인 지지를 받게 되었다. 그림의 모델은 연인 에밀리에 플뢰게를 안고 있는 클림트 자신이었다.

으로 보인다. 이것은 클림트가 살았던 시대의 오스트리아 제국의 쇠락과 많은 면에서 비슷했다. 그러나 벨라스케스와 마찬가지로 클림트는 삶이 가진 환상을 완벽히 창조할 수 있었다. 한편 이 작품에서는 앵그르나 마티스와 유사한 점도 보이지만, 클림트의 주된 능력은 '욕망의 비밀스러운 대상'을 초상화를 통해 관람자의 눈앞에 드러내는 것이었다. 에로티시즘은 새롭게 열렸고 환상은 전통의 굴레를 깨뜨려버렸다. 의상은 신체와 하나가 되고 옷감은 육체와 뒤섞인다. 어깨와 팔은 장식으로 인해 강화된 환상을 반영하고 있으며, 의상의 주름은 피부의 주름을 연상케 한다. 아마 누드 위에 덧칠한 듯한 의상이 순간적으로 승리감에 도취된 누드에 자리를 양보하며 사라져버리는 것 같다. 이 초상화는 모두 높은 수준의 시각적 표현과 관능미에 도달해 있지만 여성들은 자신들을 자극하는 성적 욕망을 깨닫지 못한 듯 품위 있는 모습을 하고 있다. 그녀는 요부인 자신을 의식하지 못하고 있는 것이다. 최대한 아무 생각도 하지 않으려는 듯 소파에 기대앉은 우아하고 순종적인 모습은 그러나 얼마나 유혹적인 모습인가? 클림트의 〈아델레 블로흐바우어의 초상 I〉(1907년)과 비슷한 분위기를 앵그르의 〈므와테시에 부인〉(1856년)과 마티스의 〈푸른 옷의 여인〉(1937년)에서도 볼 수 있다. 그러나 클림트의 에로티시즘은 좀 더 도착적이다. 비록 클림트의 모델이 여사제와 같은 정숙한 요소를 갖고 있을지라도 그녀의 장식과 의상은 그렇지 않다. 프리차 리들러가 앉은 의자와 아델레 블로흐바우어의 의상, 환상적 장식과 팽창하는 색이 빚어내는 미묘한 변화, 거칠고 강

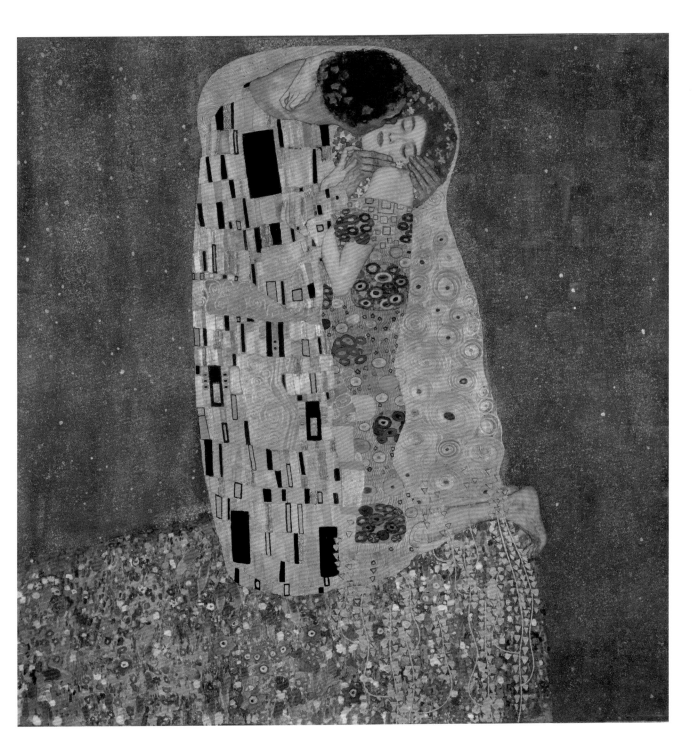

박적이며 에로틱한 상징으로 뒤덮인 장식 모티프. 무표정한 얼굴과 손을 표현한 사실적이고도 정교한 기교가 과장되게 장식적인 에로티시즘과 만나서 자아내는 대조 등 열거한 모든 장식적 요소는 보는 사람들에게 매우 큰 의미로 다가온다. 미술평론가이자 클림트 작품의 열렬한 옹호자였던 헤베지는 다음과 같이 말했다. "클림트의 장식은 원초적인 물질을 비유적으로 표현한 것이다. 그의 장식은 항상 끝없이 돌면서 뒤틀리는 나선형 속에서 넘쳐흐르고 있다. 이 소용돌이는 번개처럼 빛나는 흑백의 줄무늬, 앞으로 다가오며 낼름거리는 불꽃, 뻗어가는 덩굴, 자

에곤 실레
〈다나에〉의 습작
1909년, 크레용과 연필, 30.6×44.3cm
빈, 알베르티나 박물관

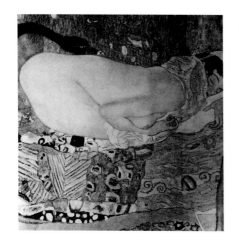

레다
Leda
1917년, 캔버스에 유채, 99×99cm
1945년 5월에 임멘도르프성의 화재로 소실

클림트에게 많은 영향을 받았던 에곤 실레는 자신이 '신'처럼 여겼던 클림트에게 거꾸로 영향을 미치기도 했다. 이 시대를 대표하는 빈의 두 화가의 이런 관계는 당시 있었던 창조적 교류의 전형적인 모습이었다.

연스럽게 연결된 사슬, 꽃의 장막, 부드러운 그물 무늬 등의 여러 형태를 받아들여 저절로 뒤엉킨다."¹³ 클림트 작품 속의 장식은 점점 더 호화롭게 변했다. 이러한 과잉 장식에는 이질적인 요인이 있을지도 모른다. 그의 연인이자 동료였던 에밀리에 플뢰게가 빈에서 의상실을 경영할 때 사용했던 옷감의 대부분은 클림트가 디자인한 것이다. 이 디자인은 빈의 부유한 귀부인들 사이에서 그녀의 옷이 인기를 끄는 데 기여했다. 클림트와 함께 찍은 사진(61쪽)에서 에밀리에는 클림트가 디자인한 의상을 입고 있는데 이것은 당시 분리파 회원들 사이에서 인기가 많았던 흑백의 줄무늬와 체크무늬의 옷이다. 이러한 장식적 특징은 신전의 대좌에 앉은 여신처럼 묘사된 사업가와 귀족 부인의 기념비적 위엄을 강화했다. 당시의 평은 아델레 블로흐바우어의 초상을 '황금 성전 속에 있는 우상'이라고 평가하고 있지만, 이 표현은 클림트가 성 비탈레 성당의 모자이크에서 보았던 테오도라 여제의 초상을 상기하게 만드는 것이었다. 클림트의 작품에서 금색의 사용은 다양한 의미를 가지고 있다. 초기 작품에서는 〈음악 Ⅱ〉의 아폴론의 여사제가 들고 있는 키타라나 〈팔라스 아테나〉의 투구와 무기처럼 대상의 신성하고 신비로운 특성을 강조할 때 금색을 사용했으나 후기에는 〈유딧〉이나 〈금붕어〉, 〈법학〉에서처럼 팜 파탈의 의상에 황금색을 사용했다. 이것은 팜 파탈이 가진 암시적인 힘을 두드러지게 하는 역할을 한다. 하지만 '황금시대'에 이르러서는 남성의 운명을 표현하는 작품에만 금색을 사용했다. 그렇기에 이 회화들은 '인생의 수수께끼'를 다룬 특수한 작품에 속한다. 클림트의 '황금시대'는 1906년 〈프리차 리들러의 초상〉(63쪽)으로 시작해 1907년 〈아델레 블로흐바우어의 초상 Ⅰ〉(64쪽)에서 절정에 달했다. 물론 클림트는 부인의 절묘한 의상과 화려한 배경 등에 사용된 금색의 규모를 보면서 과도한 장식이 위험하다는 것을 깨닫고 있었다. 그럼에도 이러한 금박을 사용한 여성 초상화는 세기말 여성을 다룬 그의 작품 중에서도 매우 중요하다. 세기말의 여성은 순종을 강요하는 보수적 전통과 새롭게 생겨나던 해방에 대한 자각 사이에서 분열된 모습이었다.

예술가로서 개인적인 성공을 이룩한 순간에 클림트는 의문을 가지기 시작했다. 분리파의 이상이었던 예술가들끼리의 조화는 현실에서는 불가능한 유토피아적 관념이었다. 그러한 개념은 때때로 반복되긴 했지만 클림트에게는 진부한 것으로 느껴졌다. 그는 이제 자신을 분리파의 리더가 아니라 고립된 존재로 여겼으며 주커칸들에게 심경을 토로했다. "젊은 친구들은 더 이상 나를 이해하지 못해. 그들은 다른 곳으로 가고 있어. 게다가 그들이 이제 내 작품을 감상할 수 있을지조차 알 수 없군. 이런 일들은 예술가에게 언젠가는 일어나는 것이겠지만 나에게는 좀 빨리 찾아온 것 같아. 젊은이들은 항상 모든 것을 한꺼번에 이루려고 하며 또한 한꺼번에 무너뜨리려고 하지. 그렇지만 나는 그들에게 화를 낼 수가 없다네."¹⁴

실제로 에곤 실레와 오스카 코코슈카와 같은 젊은 예술가들에게 클림트는 더 이상 신이 아니었다. 그러나 예술 작품에서 '진리'라는 것은 다양하게 변주되어 나타났다. 클림트 회화의 과도한 장식은 실레의 황량한 세계와 비교하면 낙천적이고 부드러운 것이었다. 실레는 1914년 이전의 빈이 의미했던 '묵시록의 실험실'에 클림트보다 더 어울려 보였다. 실레와 코코슈카 등 빈의 초기 표현주의자들은 클

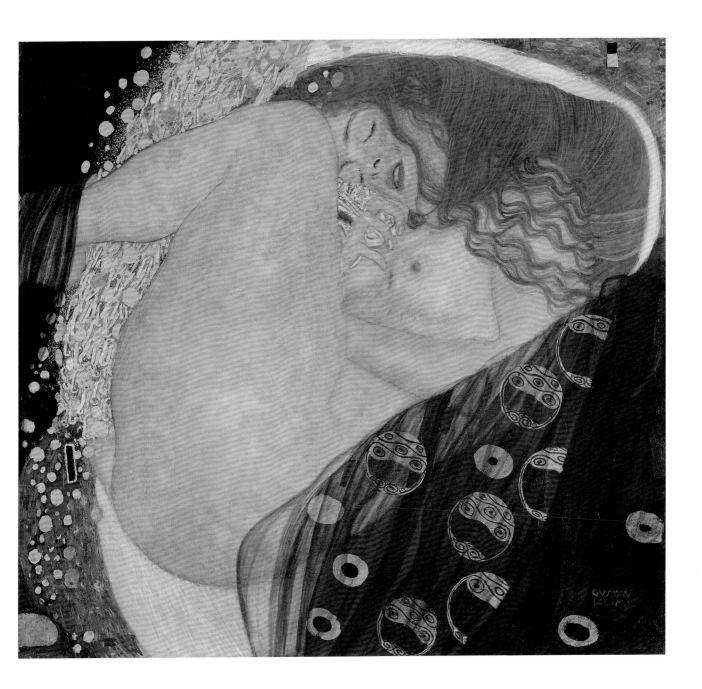

림트를 존경했지만 다가올 파국과 결정적인 쇠퇴에 대해 클림트보다 더욱 강렬한
예감을 공유하고 있었던 것이다. 이제 젊은 그들이 오히려 자신의 우상에게 영향
을 미칠 시기가 왔다. 1910년 전후 실레에게 클림트의 영향이 결정적인 것이었다
면 이제 그러한 영향은 마치 연장자였던 마네와 젊은 모네의 관계처럼 역전되고
말았다. 이러한 현상은 클림트의 후기작 중 하나인 〈레다〉(66쪽 아래)에서 드러나는
실레의 초기 구성의 영향을 통해 확실히 알 수 있다. 이러한 예는 당시 빈 미술계
의 탁월한 화가였던 두 사람 사이에서 벌어진 조화와 창조적인 경쟁 관계를 잘 보
여준다.

다나에
Danaë
1907/08년, 캔버스에 유채, 77×83cm
빈, 디한트가(家)

〈키스〉 이후 클림트는 더욱 대담해졌다. 이 그림은 황금
의 정액과 뒤섞인 황금비를 맞고 있는 다나에의 절정의
순간을 묘사하고 있다. 육감적이고 관능적 아름다움의
상징이었던 여주인공이 잠들어 있는 사이, 황금비로 변
한 제우스가 다나에의 풍만한 허벅지 사이로 쏟아져 들
어가 그녀를 '방문하는' 장면이다.

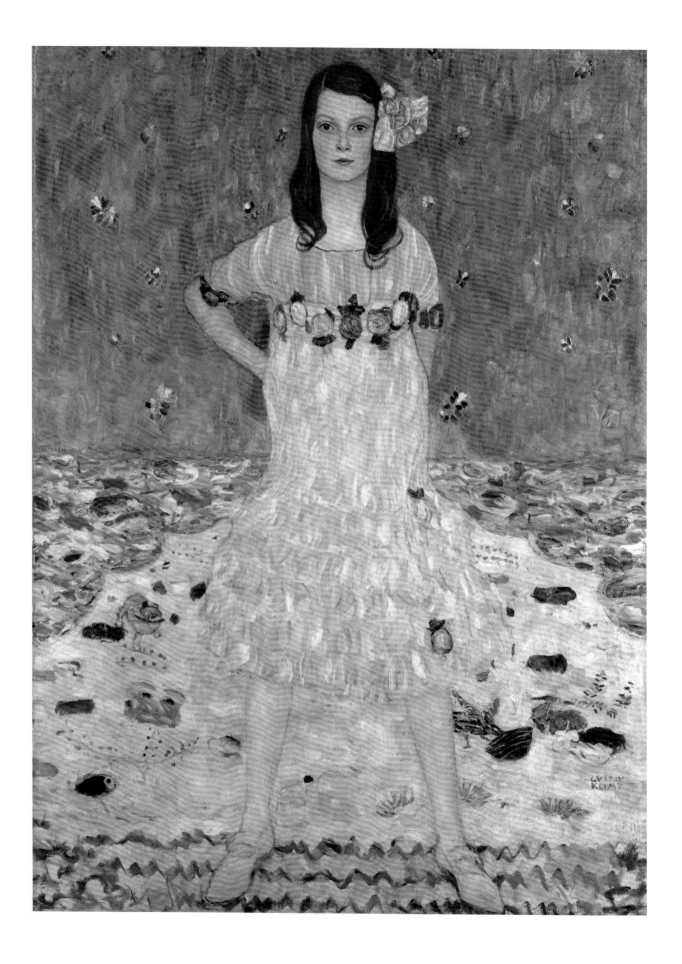

마법의 만화경

표현주의가 시작되면서 클림트의 스타일은 시대에 뒤처진 것이 되었다. 금색의 사용은 결국 섬세한 심리 표현이 불가능한 경직된 양식화로 이어진다는 것을 클림트 자신도 알고 있었다. 1909년 전시회에서는 뭉크, 보나르, 마티스 등의 폭넓고 새로운 표현 형식이 넘쳐났기 때문에 클림트는 새로운 제작 방법을 모색해야 했다. 같은 해 클림트는 파리에서 로트레크와 야수파 화가들의 작품을 보았다. 이러한 만남은 클림트가 마치 만화경을 통해 보는 것같이 신비한 통합이 일어나는 만년의 작품을 제작하는 데 자극이 됐다. 그것은 클림트가 아직 변화에 대응할 수 있다는 사실을 입증하는 것이기도 했다. 반짝이는 금색과 비잔틴풍의 화려한 장식은 반대로 사람들에게 하찮게 보이는 경우가 있었다. 그렇기 때문에 클림트는 적절한 배치를 통해 매력이 넘치는 모티프로 돌아감으로써 장식성을 더욱 확실히 하고 새로운 돌파구를 마련하기로 결심했다. 〈모자와 깃털 목도리를 한 여인〉(70쪽)과 〈검은 깃털 모자〉(71쪽)에서 이러한 급진적인 변화를 처음으로 보여주지만 이것은 오래 지속되지 않고 곧 다른 것으로 대치됐다. 클림트는 최신 유행을 취급하는 에밀리에 플뢰게의 고급 의상실과 긴밀한 관계를 맺고 있었다. 그 덕분에 최첨단의 패션과 화장법, 장신구를 이용해서 팜 파탈을 위험스럽지 않은 일반 여성으로 변신시킬 수 있었다. 모델은 사치스러운 모자와 커다랗고 우스꽝스러운 머프를 착용한 채 조신한 척 앉아 있다.

　　후기의 걸작은 〈메다 프리마베시〉(68쪽)와 같은 초상화를 시작으로 발표됐다. 이 소녀의 초상은 클림트의 새로운 여성 표현 원리, 즉 여성과 꽃 장식을 뒤섞어서 하나로 표현하는 방법을 보여준다. 알레산드라 코미니의 표현대로 "모델의 신체 일부가 장식이 되는 동시에 장식이 신체의 일부가 되고 있는 것이다."15 이 새로운 양식의 최고조에 달한 작품이 〈무희〉(74쪽)이다. 또한 클림트는 격정적인 장식을 좀 더 부드럽게 표현하기 위해 소장하고 있던 일본 미술 관련 서적과 우키요에로 관심을 돌렸다. 모네와 고흐를 비롯한 당시 예술가나 지식인들과 마찬가지로 클림트 역시 1873년 빈 만국박람회에서 접하게 된 일본의 다색 목판화에 매료됐다. 그는 우키요에와 일본 미술품을 수집하고 그 기법에 많은 도움을 받았다. 위에서 내려다본 조감도의 시점으로 그려진 만화경의 회화 구도가 대표적인 예다. 〈스토클레 프리즈〉의 〈충만〉에 등장하는 생명의 나무나 꽃과 새의 모티프도 이미 일본 미술에서 영감을 얻은 것이었다. 또, 〈무희〉(74쪽)와 〈남작 부인 엘리자베트

〈메다 프리마베시〉 제작을 위한 구도 스케치
1913년, 재료, 크기 미상, 소재지 불분명

메다 프리마베시의 초상
Portrait of Mäda Primavesi

1912년, 캔버스에 유채, 150×110cm
뉴욕, 메트로폴리탄 미술관, 어머니를 추모하며
안드레와 클라라 메르텐스가 기증, 제니 풀리처 슈타이너,
1964년

여성과 꽃이 친밀하게 결합한 클림트의 새로운 여성 표현을 대표한다.

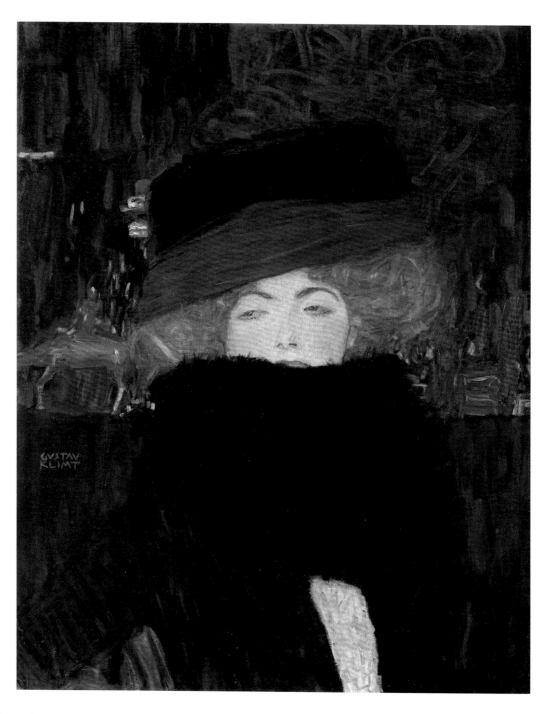

모자와 깃털 목도리를 한 여인
Lady with a Hat and Feather Boa
1909년, 캔버스에 유채, 69×55cm
개인 소장

젊은 표현주의자 에곤 실레와 오스카 코코슈카의 등장
으로 인해 금박을 사용한 클림트의 양식은 시대에 뒤떨
어진 것이 되었다. 이 시기에 클림트는 잠시 동안 호화
로운 장식의 사용을 그만두고 넓은 단색조의 화면 구성
을 시도한다.

검은 깃털 모자
The Black Feathered Hat
1910년, 캔버스에 유채, 79×63cm
뉴욕, 개인 소장

'황금시대'가 끝나고 클림트는 파리에서 만난 적이 있는
툴루즈 로트레크의 영향을 잠시 동안 받게 된다. 이를 통
해 클림트는 자신이 고수했던 특유의 스타일이 가진 문
제점을 극복할 수 있었으나 얼마 지나지 않아 다시 역동
성과 화려한 색채로 되돌아가게 되었다.

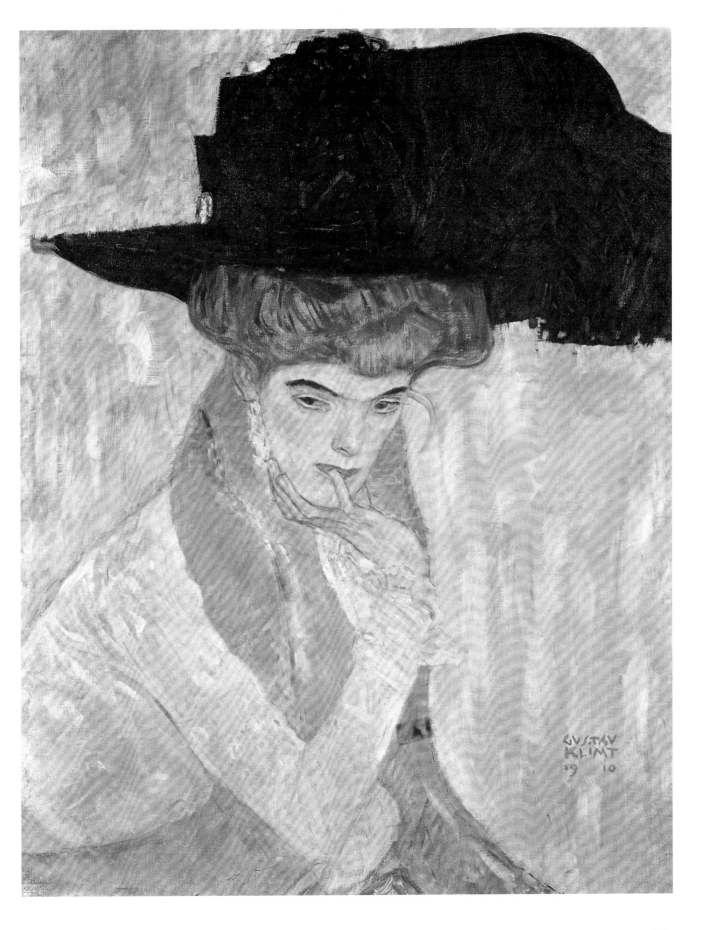

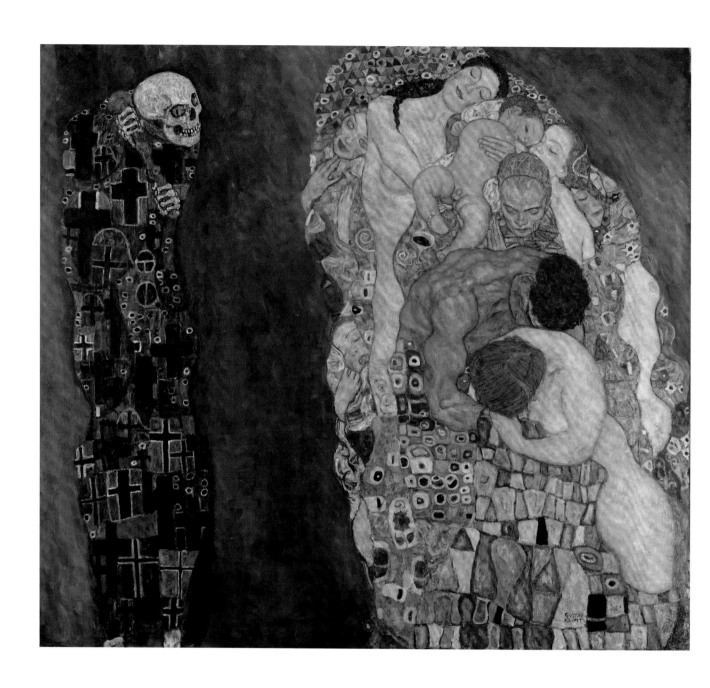

죽음과 삶
Death and Life
1910/11년, 1915/16년에 재작업
캔버스에 유채, 180.5×200.5cm
빈, 레오폴트 미술관

클림트에게 죽음과 삶은 가장 중심적인 주제 중 하나였다. 이것은 에드바르드 뭉크와 에곤 실레 등 당시의 동료들에게도 마찬가지였다. 클림트는 이 작품을 통해 현대적 의미를 가진 '죽음의 춤'을 묘사했지만, 실레와는 달리 화해와 희망을 메시지를 소개하고 있다. 즉 클림트가 묘사한 사람들은 죽음에 위협받고 있기보다 죽음에 초연한 모습을 보여준다.

레데러의 초상〉(83쪽), 〈프리데리케 마리아 베어의 초상〉(81쪽) 등의 배경에 묘사하고 있는 동양적인 장식성이 넘치는 모티프도 일본 미술의 영향이다. 여기서 우리는 이 작품들을 모네와 고흐의 초기 초상화의 여성 표현과 비교해 볼 필요가 있다. 예를 들어 모네의 1876년 작품인 〈라 자포네즈〉(80쪽 아래)는 기모노를 입고 부채를 든 자신의 부인 카미유의 초상화인데 화면 전체가 일본풍 장식과 벽과 바닥에 흩어진 화려한 색감의 부채로 가득 차 있다. 고흐의 〈탕기 영감의 초상〉(80쪽 위)도 히로시게의 목판화를 배경으로 앉아 있는 화상의 모습을 그렸다. 클림트의 새로운 양식은 대중들에게 아낌없는 찬사를 받았다. 꽃의 모티프를 바탕으로 한 이 초상화는 사람들의 잠재의식에 직접 호소하는 것이어서 클림트는 다시 한번 인기를 얻

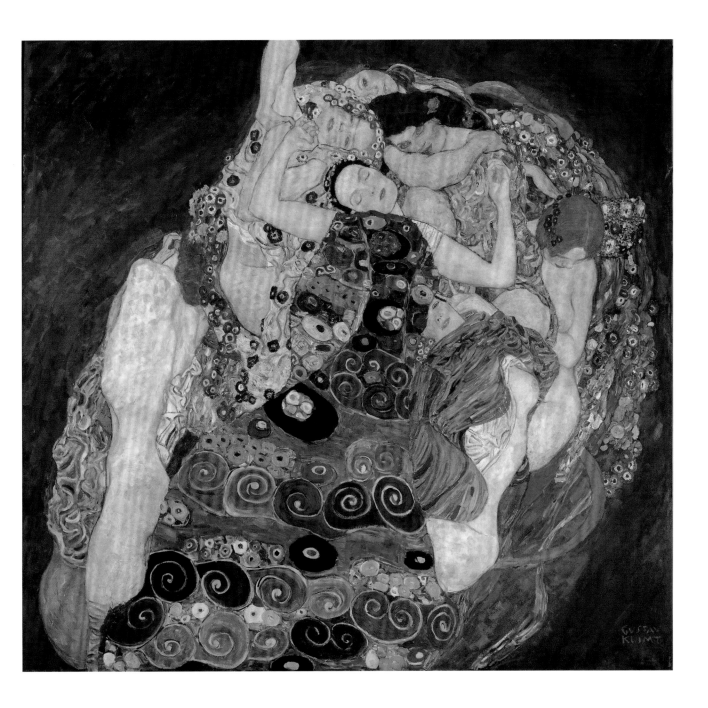

게 됐다. 부유층은 클림트의 서명이 있는 여인 초상화를 다투어 구매했고, 빈의 아름다운 여성들은 거장의 손에 의해 그려짐으로써 불멸의 존재가 되기를 꿈꿨다.

이 초상화의 주제는 여전히 에로스와 생명의 순환이지만, 기존의 신경을 거슬리던 요소들은 제거되었다. 모델은 여전히 성적인 상징으로 묘사됐지만 기존의 팜파탈보다 한결같이 매력적이고 순수한 모습이다. 〈아델레 블로흐바우어 II〉(82쪽)와 〈오이게니아 프리마베시〉(79쪽), 그리고 〈남작 부인 엘리자베트 레데러〉(83쪽)와 〈프리데리케 마리아 베어〉(81쪽) 등 근대의 상징이라고 할 수 있을 만한 이 여성들에게는 공통점이 있다. 모두 무언가를 기다리고 있는 모습이다. 마치 누군가가 자신을 상자에서 꺼내 함께 놀아주기를 기다리고 있는 커다란 인형 같다. 그런데 이

처녀
The Virgin
1913년, 캔버스에 유채, 190×200cm
프라하 국립미술관

클림트는 이 작품에서 다시 한번 여러 인물을 한곳에 결합한다. 인물들은 서로 뒤엉켜 꽃의 침대 위를 구름처럼 떠다닌다. 각양각색의 인물들은 저마다 다른 성적 쾌락의 단계를 묘사하고 있으며 이러한 과정을 통해 소녀는 비로소 여인으로 거듭난다.

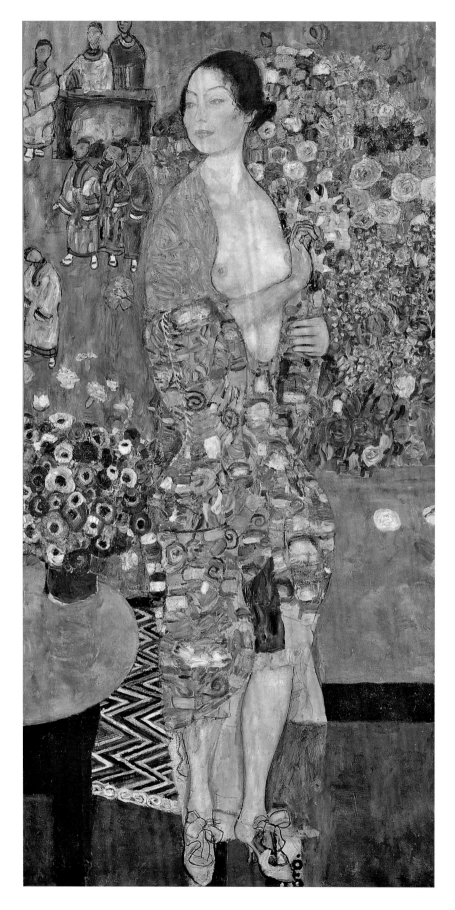

무희
The Dancer
1916/17년, 캔버스에 유채, 180×90cm
뉴욕, 개인 소장, 노이에 갤러리의 허락으로 수록

후기의 초상화에서는 신체 각 부분이 장식이 되고 장식
이 신체의 일부가 되었다. 마법 같은 만화경의 축복 속
에 클림트의 붓놀림은 점점 더 밝아진다.

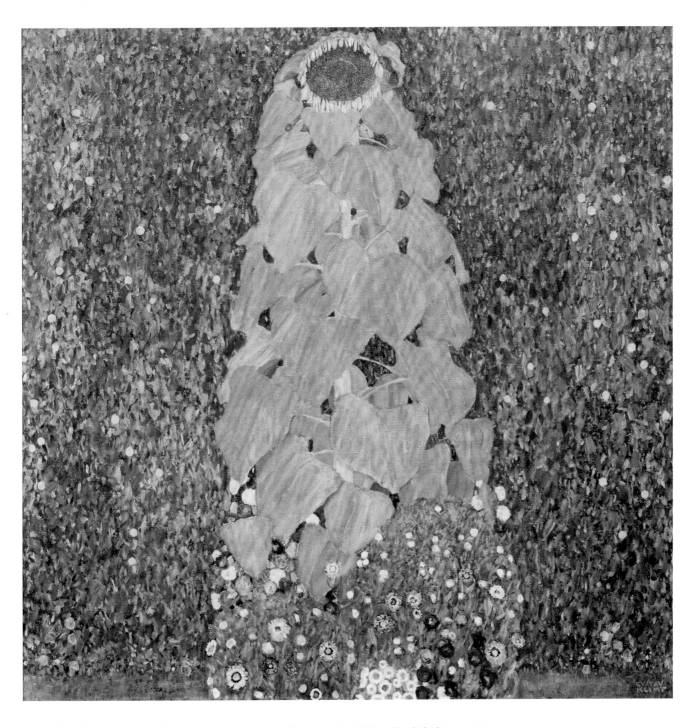

러한 기다림과 희망의 분위기도 〈타나그라의 소녀〉(8쪽) 이후 클림트의 변함없는 주제였던 생명의 순환과 에로스의 한 변주에 지나지 않는 것일지도 모른다. 〈희망 I〉(45쪽)의 누드는 그런 유형 중 하나로 볼 수 있으며, 새로운 초상화에서 표현된 '무엇인가를 기다리는 여성'을 통해 여전히 지속되고 있는 것이다. 예술가의 상상력은 더 이상 육체적인 결합이 아니라 결합 이전의 기다림의 세계에 초점을 맞추고 있다.

새롭게 발견한 이러한 밝은 이미지는 아마 노쇠와 임박한 죽음에 대한 클림트의 자각에 근거하고 있는 듯하다. 단지 강렬한 쾌락, 신비스러운 아름다움과 젊음

해바라기
The Sunflower
1907년, 캔버스에 유채, 110×110cm
개인 소장

초상화나 우의화를 그린 의도와는 달리, 클림트는 명상의 즐거움이나 기분 전환, 묵상 등을 위해 풍경화를 그렸다. 그런 풍경화는 사람들에게도 인기가 매우 있어 잘 팔렸다.

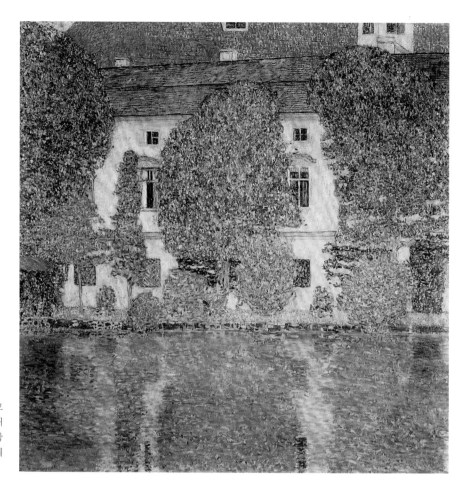

아터 호반의 캄머성III
Kammer Castle on Lake Attersee III
1910년, 캔버스에 유채, 110×110cm
빈, 벨베데레 궁전

클림트의 풍경화는 점차 초기 입체파의 영향을 받은 모자이크와 태피스트리 양식으로 변화했다. 묘사하는 대상(장소)은 건물과 호수가 결합해 있거나 건물과 숲이 함께 있는 도회적인 풍경으로 변화했다. 오직 사람만이 제외되었다.

바이젠바흐 숲속의 저택II
Forrester's House in Weissenbach II
1914년, 캔버스에 유채, 110×110cm
뉴욕, 개인 소장

같은 순간을 묘사하기로 마음먹기 이전에 그는 마지막으로 한 번 더 〈죽음과 삶〉 (72쪽)이라는 주제를 선택했다. 뭉크와 실레 역시 이러한 제재를 다룬 바 있었다. 요제프 로트는 『카푸친 수도사의 무덤』에서 이 그림의 분위기를 다음과 같이 묘사한다. "아마 우리 영혼의 깊은 곳에서 사람들이 예감이라고 부르는 확신은 잠들어 있을 것이다. 무엇보다 이 확신이란 늙은 황제가 살아왔던 오랜 시간과 더불어 삶을 마치고, 그와 함께 제정도 사멸한다는 확신이다. 조국이라기보다 제국, 즉 조국이라는 말보다 광대하고 숭고한 우리들의 제국이 죽음을 맞이하는 것이다. 무거운 마음에서 가벼운 농담이 생겨나고, 피할 수 없는 죽음을 목전에 둔 심경에서 인생에 대한 어리석은 욕구가 생긴다. 무도회, 새로운 술, 여자, 음식, 야유회, 온갖 떠들썩함, 무의미한 탈선, 자학적인 야유 등과 같은……."16

〈죽음과 삶〉과 〈처녀〉(73쪽)에서 묘사한 젊은 여자들은 '시시'라고도 불렸던 오스트리아의 엘리자베트 황후의 다음과 같은 말을 표현한 것으로 보인다. "죽음에 대한 상상은 순수한 것이다. 이는 마치 정원에서 잡초를 뽑는 정원사의 역할과 비슷하다. 하지만 이 정원은 언제나 홀로 있기를 원하며 호기심이 강한 사람들이 벽을 넘어 훔쳐보면 불안해 한다. 그렇기에 나는 양산과 부채 뒤에 얼굴을 감추고 죽음의 상상이 내 속에서 편안하게 활동할 수 있도록 돕는다." 〈처녀〉(73쪽)와 〈신부〉 (87쪽)는 피라미드와 같은 형태로 겹쳐 올린 후기의 우의화로, 이 그림에서 클림트는 순색만을 사용하고 화면을 만화경과 같이 미로의 축에서 돌고 있는 구성을 선

아터 호반의 캄머성 I (호숫가의 성)
Kammer Castle on Lake Attersee I
(Castle in the Lake)
1908년, 캔버스에 유채, 110×110cm
프라하 국립미술관

캄머성을 그리면서 클림트는 건축적 요소를 풍경 속에 통합하는 문제를 연구했다. 말하자면 인간을 자연 환경과 결합하거나, 그로 인해 발생하는 효과가 주된 관심사였다. 모네와 마찬가지로 클림트 역시 호수 한가운데 이젤을 두고 보트를 타며 작업하곤 했다.

택했다. 따라서 이 그림은 항상 하나의 서사 구조를 갖게 된다. 즉 소녀가 여자로 성장하고 관능에 눈을 떠 사랑의 황홀경을 경험한다는 이야기를 전해주는 것이다. 여성에 따라 저마다 다른 사랑의 단계가 꿈결같이 재현된다. 다양한 자세와 분위기로 뒤섞여 있는 분절된 육체는 미친 듯이 흔들리는 카메라에 포착된 것처럼 빙글빙글 돌고 있다. 다채로운 의상으로 쌓아올린 피라미드와 그 밑에 벗어 놓은 의상은 기쁨의 폭포수에서 태어나는 아기처럼 보인다. 〈신부〉(87쪽)는 에곤 실레의 영향이 드러나는 후기 작품인데 클림트의 갑작스러운 사망으로 인해 미완성으로 남았다. 장식 모티프의 범람은 이전만큼 힘이 넘치지는 않지만 캔버스를 기하학적으로 구조화했다는 점에서 중요하다. 묘사한 인물의 혼란은 추상적 요소에 의해 제어되고 있다. 이 후기작들은 분석하기가 점점 어려운데, 그 이유는 인물들의 궁극적인 목표를 간파할 수 없게 작품이 미완으로 남았기 때문이다.

여성 초상화와 더불어 클림트 작업의 또 다른 분야인 풍경화에서도 유사한 전개가 이루어진다. 풍경화에서는 주로 입체파의 초기 흔적으로 보이는 구성을 통해 태피스트리와 모자이크 양식이 나타났다. 전체의 자연 속에서 무작위로 그 단편(일부)을 골라내던 기존의 방법 대신에 도회지의 모습, 건축물, 하천과 초목 등이 어우러진 풍경을 보여준다. 신비로운 범신론적 분위기가 강해지고 인간의 자취가 보이지 않는 점은 이전과 동일한 양상이다. 초상화와 우의화를 그리기 전에 작업실에서 몇 장이고 습작을 그렸던 클림트가 정작 야외 풍경화에서는 어떤 예

카소네의 교회(사이프러스 나무가 있는 풍경)
Church in Cassone
(Landscape with Cypresses)
1913년, 캔버스에 유채, 110×110cm
그라츠, 개인 소장

후기 풍경화에서 클림트가 즐겨 결합했던 숲, 건물, 물의 소재들은 궁극적으로는 서로 다른 요소 사이의 조화와 균형을 표현하려는 것이었다. 더욱 밀접한 결합을 달성하기 위해 화면은 거의 흑백에 가까운 어두운 상태가 됐고 그 구조는 입체파의 영향을 잘 드러내고 있다.

79쪽
오이게니아 (메다) 프리마베시의 초상
Portrait of Eugenia (Mäda) Primavesi
1913/14년, 캔버스에 유채, 140×84cm
도요타 시립미술관

빈켈스도르프에서의 오이게니아 프리마베시, 촬영 연대 알 수 없음

비 스케치도 없이 그 장소에서 바로 그렸다는 것은 매우 놀랄 만한 사실이다. 그 이유는 아마 클림트가 풍경화에서 명상과 평정을 찾을 기회를 발견했기 때문일 것이다. 이것은 르누아르가 누드화를 그리고 남은 재료로 꽃 그림을 그리면서 기분 전환을 했던 것과 비슷한 양상이라고 할 수 있다. 클림트는 여름이면 정기적으로 몇 달간을 플뢰게 일가의 피서지였던 아터 호반에서 지냈다. 그곳에서 클림트는 '방학 숙제'라고도 말할 수 있는 풍경화 54점을 포함한 230점의 회화를 제작했다. 그러나 수천 점의 예비 스케치 중에서 풍경화는 단 3점뿐이었다. 〈호숫가의 성〉(77쪽; 76쪽 오른쪽)으로도 알려진 〈아터 호반의 캄머성 I, III〉은 클림트가 특히 좋아했던 작품이다. 이 작품을 통해 그는 건축적 요소를 풍경과 통합하는 문제, 다시 말해 자연과 인공적인 것을 통합하는 문제를 연구했다. 다음으로 클림트에게 중요했던 요소는 물이었다. 끊임없는 평온을 그려내기 위해 클림트는 떠다니는 보트 위에서 작업했는데 이는 호수 한가운데에 이젤을 두고 작업했던 모네의 방식과 비슷하다. 〈카소네의 교회〉(78쪽 위)는 새로운 발전 단계를 보여주는데 특히 건축 요소에서 입체파를 지향하는 경향이 드러난다. 여전히 인간은 보이지 않으나 육체의 쇠락을 막으려는 의도로 그러한 힘을 갖고 있는 삼나무를 묘지 근처에 배치했다.

색채 화가였던 클림트가 1915년에서 1918년까지의 후기 풍경화에서 어두운 단색의 효과를 내기 위해 이전의 밝은 색채를 점차 포기하고 있다는 사실은 조금 의외다. 이러한 조용한 분위기는 그의 다른 실내 작업이나 초상화에서는 발견할 수

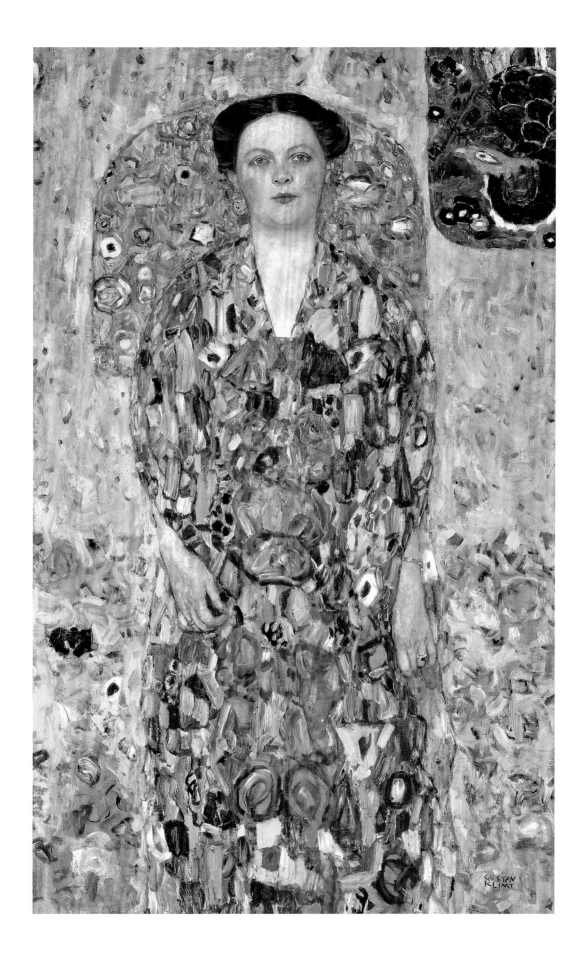

빈센트 반 고흐
탕기 영감의 초상
Le Père Tanguy
1887년경, 캔버스에 유채, 92×73cm
파리, 로댕 미술관

클로드 모네
라 자포네즈(기모노를 입은 카미유 모네)
La Japonaise
(Camille Monet in Japanese Costume)
1876년, 캔버스에 유채, 231×142cm
보스턴 미술관의 허락으로 수록, 1951년 기금으로 구매

없는 점인데, 이는 풍경화가 다른 작품보다 클림트의 개인적인 생활을 더욱 충실히 반영했을 가능성으로도 이해할 수 있다. 음산한 분위기는 아마 1914년 여름에 발발한 제1차 세계대전과 1915년 어머니의 죽음에 대한 반응일 것이다. 전쟁은 빈에서 꽃핀 우수한 문화의 종말을 의미했고 아울러 한 시대와 세기의 종언을 뜻했다. 이 시기에 클림트가 기여한 바는 무엇이고 또한 후세에게 그의 작품이 갖는 중요성은 무엇일까? 첫 번째로 분리파의 카리스마 있는 지도자였던 그는 오스트리아 화가들을 국제적으로 중요하게 인정받게 했다. 두 번째는 클림트 스스로가 자신의 그림에서 변하지 않는 어떤 특징을 확립했다는 점이다. 그 특징이란 정사각형 캔버스의 형태, 대각선 구도와 비대칭의 구조, 기하학적 양식화, 대상을 모자이크로 구성하는 방법, 금박과 은박을 사용한 배경, 그리고 작품 분위기로 드러낸 에로틱한 활력 등이다. 무엇보다 클림트는 대상을 둘러싸고 있는 풍부한 모티프를 단순한 장식만이 아니라 사물의 특징을 구별해주는 추상적이고 자율적인 실제로 파악함으로써 추상과 구상을 성공적으로 결합한 최초의 화가가 된 것이다. 따라서 클림트의 풍경화는 종종 비교되기도 했던 고흐나 인상파의 작품과는 달리 급진적인 시도였다고 할 수 있다. 식물과 꽃, 나무의 조밀함과 풍부함, 인간이 전혀 등장하지 않고 하늘과 지평선도 거의 드러나지 않는 특성, 그리고 신인상파의 점묘법과는 근본적으로 다른 수없이 많은 작은 점들, 풍요롭고 다채로운 색채감 등이 클림트 풍경화의 특징이었다.

위의 특징들은 다양한 방법으로 화가와 그의 예술에서 중요하게 지속되었고 상당한 업적을 남기게 했다. 클림트는 겸손하게 말했다. "나는 회화와 드로잉을 그릴 수 있다. 나는 나 자신을 믿으며 다른 사람들 역시 스스로를 믿는다고 말한다. 그러나 그것이 옳다는 확신은 없다. 다만 확신할 수 있는 것은 다음의 두 가지 뿐이다. 첫째, 나는 자화상을 그리지 않는다. 나는 나를 소재로 삼는 것에 관심이 없으며 단지 다른 사람들, 특히 여성이나 기이한 현상에 관심이 있을 뿐이다. 나라는 인간이 그다지 특별히 흥미로운 존재가 아니라고 생각한다. 내겐 주목할 만한 것이 없다. 나는 아침부터 저녁까지의 일상과 인물, 풍경, 때로는 초상화를 그리는 한 명의 화가일 뿐이다. 둘째, 특히 나 자신과 작업에 대해 뭔가를 말해야 할 때 글과 말은 내게 쉽게 와 닿지 않는다. 나는 간단한 편지를 쓰더라도 마치 배멀미에 시달리는 듯한 불안을 느낀다. 그것이 내가 자화상이나 자서전을 제작할 수 없는 이유이다. 예술가로서의 나에 대해 뭔가를 알고 싶은 사람은 나의 작품을 주의 깊게 관찰해 그 그림들에서 내가 누구이며, 무엇을 원하는가를 알아내는 편이 더 나을 것이다."

프리데리케 마리아 베어의 초상
Portrait of Friederike Maria Beer
1916년, 캔버스에 유채, 168×130cm
텔아비브 미술관, 미즈네 – 블루멘탈 컬렉션

일본 미술은 인상주의와 아르 누보에 매우 큰 영향을 줬다.

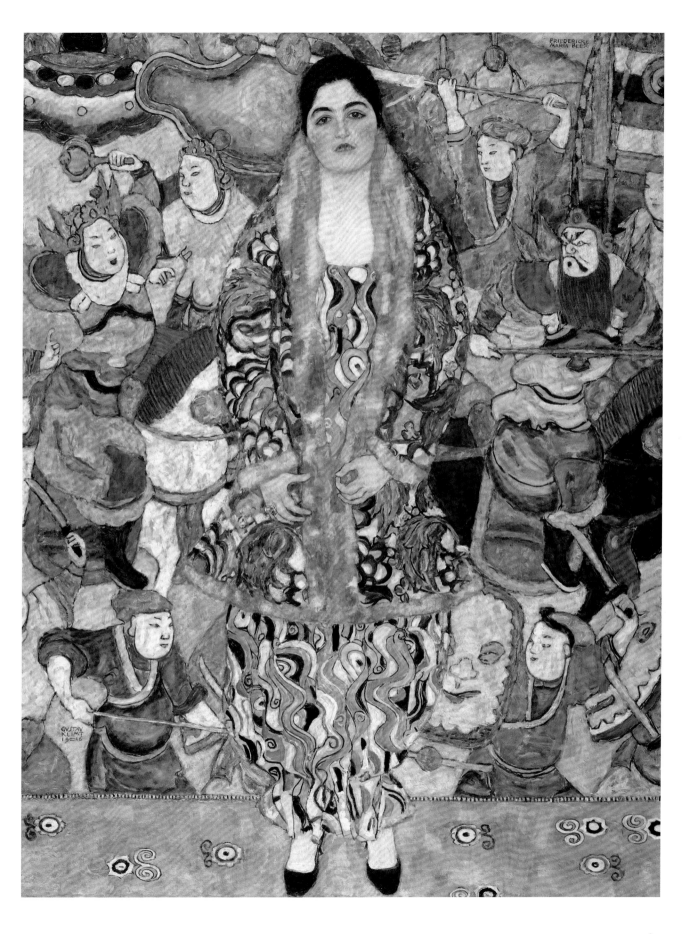

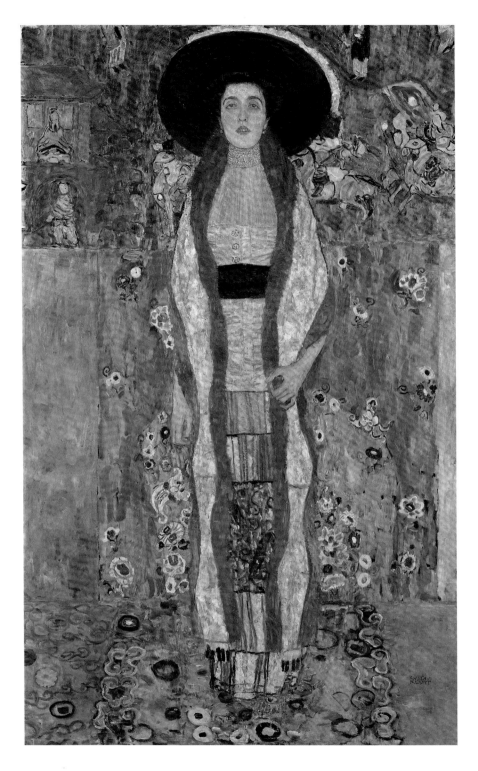

아델레 블로흐바우어의 초상 II
Portrait of Adele Bloch – Bauer II

1912년, 캔버스에 유채, 190 × 120cm
개인 소장

클림트가 창조해낸 화려했던 현대적 우상은 팜 파탈, 요부, 스타 등을 묘사하던 시기가 지난 이후 더욱 커다란 인형과 같은 소재로 바뀌었다. 이 인형들은 반짝이는 상자 속에 누워 마치 누군가가 자기를 선택해주기를 바라는 듯한 모습을 하고 있다.

남작 부인 엘리자베트 레데러의 초상
Portrait of Elisabeth Lederer

1914 – 16년, 캔버스에 유채, 180 × 128cm
뉴욕, 개인 소장

모네나 고흐와 마찬가지로 클림트도 일본 미술의 영향을 받아서 새, 동물, 동양적 문양 등을 즐겨 사용했다. 옆의 그림에도 그런 이미지가 여기저기 흩어져 있다.

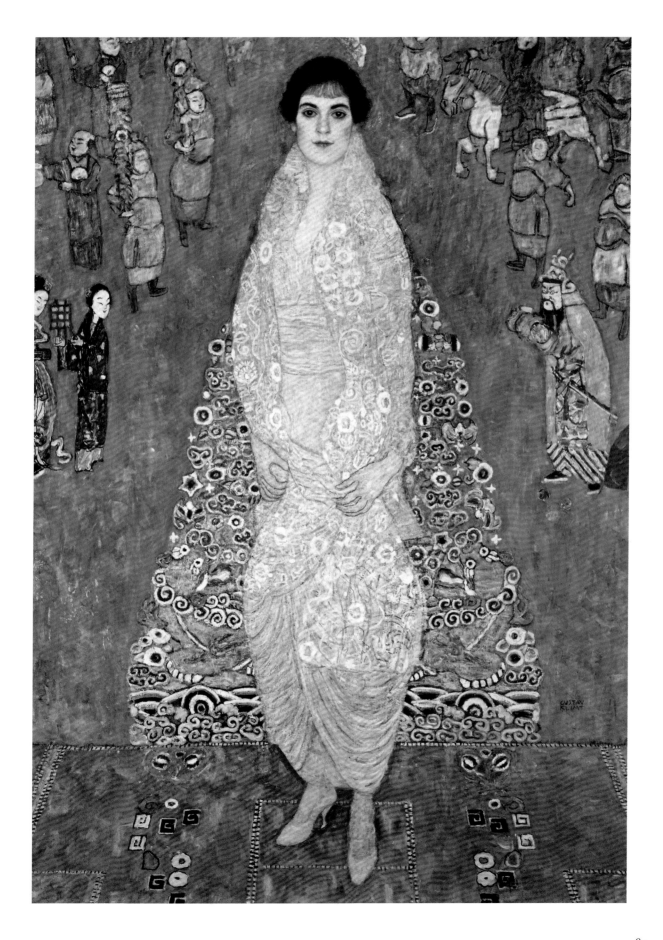

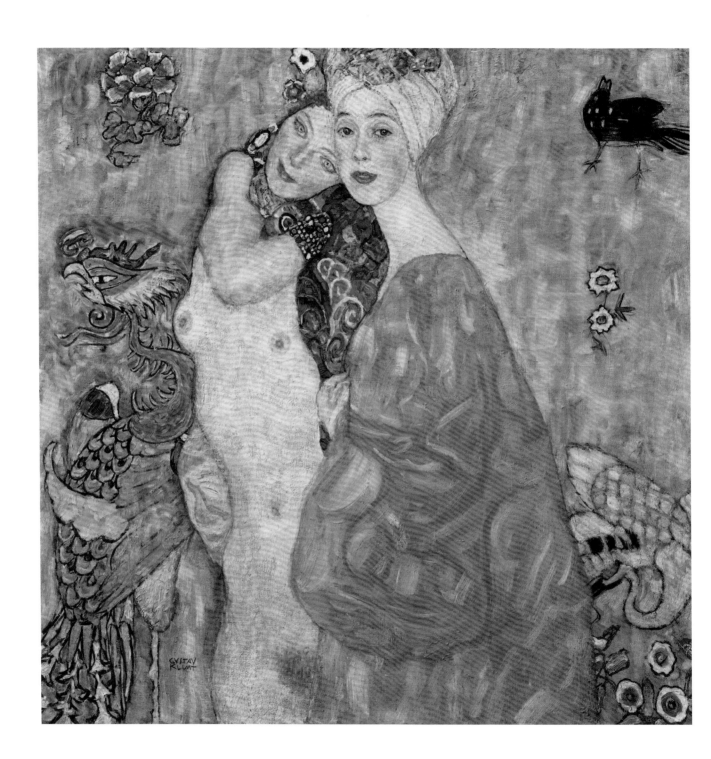

모든 예술은 에로틱하다

"이 세상 최초의 장식인 십자가는 에로티시즘에 기원을 두고 있다. 그것은 최초의 예술가가 넘치는 욕망을 해소하기 위해 벽에 칠한 최초의 예술 행위이자 예술 작품이었다. 수평선은 누워 있는 여성, 수직선은 여성에게 삽입한 남성. ……하지만 내면의 충동에 따라 성적인 상징을 벽에 휘갈기는 현대인은 변태적인 범죄자이다. ……장식은 이미 우리의 문화와 유기적인 관계를 맺지 못하기 때문에 더 이상 문화의 표현이 될 수 없다." 『장식과 범죄』라는 제목으로 간행된 아돌프 로스의 글은 "모든 예술은 에로틱하다"라는 유명한 문장으로 시작한다. 로스는 클림트와 빈 공방 예술가들이 자행한 '성적인 오염'을 비난하려는 의도로 이 글을 썼다. 클림트는 〈성기 자화상〉이라는 일종의 신앙 고백적 성격을 띤 캐리커처로 로스의 비난에 응수하면서 이 예술의 수도사를 비웃었다. "모든 예술은 진정으로 에로틱하다"라는 말에 걸맞는 예술가가 있다면 바로 클림트일 것이다. 여성은 그가 평생 전념한 주제였다. 그는 누드의 여인을 아름답게 치장한 모습을 비롯해서 움직이고, 앉고, 서고, 누워 있는 은밀한 자태에 이르기까지 모든 자세와 동작으로 묘사했다. 황홀과 쾌락에 대한 기대로 가득 차 당장이라도 키스하고, 키스받을 준비가 되어 있는 여성들을 그린 것이다. 로댕과 마찬가지로 온갖 분위기의 여성을 표현하려는 열의 때문에 클림트의 아틀리에에는 당장 필요하지 않더라도 누드 모델 두세 명이 항상 대기하고 있었다. 관음증 성향이 강하고 선정적인 잡지 기자와도 닮은 구석이 있던 클림트는 여러 드로잉에서 자신을 흥분시키고 리비도를 자극하는 여성의 자세를 포착했다. 그래서 우리는 그 작업의 결과물인 소파에 누워 있는 여인의 육체, 여인의 매우 자연스러운 관능과 은밀한 행위를 관찰할 수 있다. 우리들 역시 관음증 환자가 되는 것이며, 이런 방식으로 클림트는 우리를 공범자로 끌어들인다.

현재 클림트의 드로잉 작품은 3천 점 이상 남아 있다. 이 드로잉은 오랫동안 잊혀져 있었지만 최근에는 클림트의 회화를 보완하는 중요한 작업으로 평가된다. 드로잉은 회화의 제작 과정을 확실하게 보여주며, 실제를 포착하려 했던 클림트가 시도한 구도와 다양한 변형을 비롯한 일상적인 노력을 보여주는 중요한 자료이다. 또한 그의 드로잉은 마치 일본 미술처럼 드러난 것과 숨겨진 것의 상호 관계에서 생기는 에로틱한 긴장으로 관람자를 사로잡는다. 화가와 모델의 관계가 너무 밀접하게 드러나기 때문에 클림트의 드로잉을 살펴보는 우리는 무례하게도 사

기대어 앉은 여인의 세미 누드
Semi-nude Seated, Reclining

1913년, 연필, 55.9×37.3cm
빈, 역사 박물관

클림트의 작업실에는 벗은 채로 상주하는 모델이 있을 정도로 모델과 화가의 관계가 매우 친밀했기 때문에 그의 그림을 보는 관람자들은 거의 그 광경을 훔쳐보는 침입자의 느낌을 갖게 될 정도이다.

친구들 II
Friends II

1916/17년, 캔버스에 유채, 99×99cm
1945년 5월에 임멘도르프성의 화재로 소실

클림트는 여성을 그리는 것을 너무나 좋아했기 때문에 이미 〈물뱀〉에서 묘사된 동성애적 요소처럼 여성끼리의 사랑을 표현하는 것도 전혀 주저하지 않았다. 하지만 남성을 그릴 때는 단지 필요한 경우에만 마지못해 그린 듯한 느낌을 준다.

오른쪽에서 본 연인들
Lovers, Drawn from the Right

1914년, 연필, 37.3×55.9cm
소재지 불분명

에로틱한 일본 미술(우키요에)과 마찬가지로 이 드로잉에서는 드러난 것과 숨겨진 것 사이의 상호작용을 통해 긴장이 발생한다.

생활을 침해해 결국은 훔쳐보기까지 한 듯한 기분이 든다. 바로 이것이 이 짓궂은 화가가 의도한 바는 아닐까? 이 드로잉이 자신을 포함한 '순진하고도 감수성이 예민한 음란한 무리들'에 대한 경의를 표하려는 것이었다는 클림트의 언급을 상기하면 그것은 확실히 타당한 듯하다. 클림트의 드로잉은 관능의 정수를 보여준다. 여기에는 실레의 드로잉이 가진 공격성과 절망, 피카소의 냉소주의, 로트레크의 격정적인 면은 존재하지 않는다. 차라리 앵그르와 마티스가 보여준 세련되고 품위 있는 에로티시즘과 더 가깝다. 클림트의 관능적 표현에는 퇴폐적인 탐미주의에 대한 취향이 명확히 드러나며, 이것은 로스의 희망에도 불구하고 억제하기 힘든 속성이었다. 에로티시즘과 탐미주의의 결합은 대담하고 도발적인 자세의 묘사와 성감대의 정확한 재현을 통해서도 드러나고 있다. 포르노 화가로 규탄받았지만 클림트는 결코 잔혹하지도 세속적이지도 않았다. 클림트는 언제나 자신이 묘사하는 대상과 희롱하며 놀고 있는 것 같다. 사려 깊은 연인처럼 사랑하는 사람의 육체를 애무하면서 그 모든 체위를 통해 사랑의 절정을 불러일으키고, 그 절정의 순간을 잡아내어 거기에서 영원을 끌어내려 한다. 기둥이 여성의 허벅지 사이를 관통하

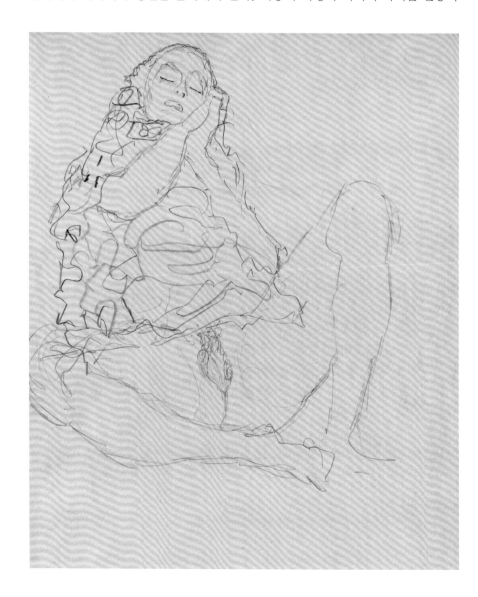

눈을 감은 채 앉아 있는 여인의 세미 누드
Woman Seated, with Her Hands Clasped and Her Eyes Closed

1911/12년, 연필, 56.6×37.1cm
빈, 역사 박물관

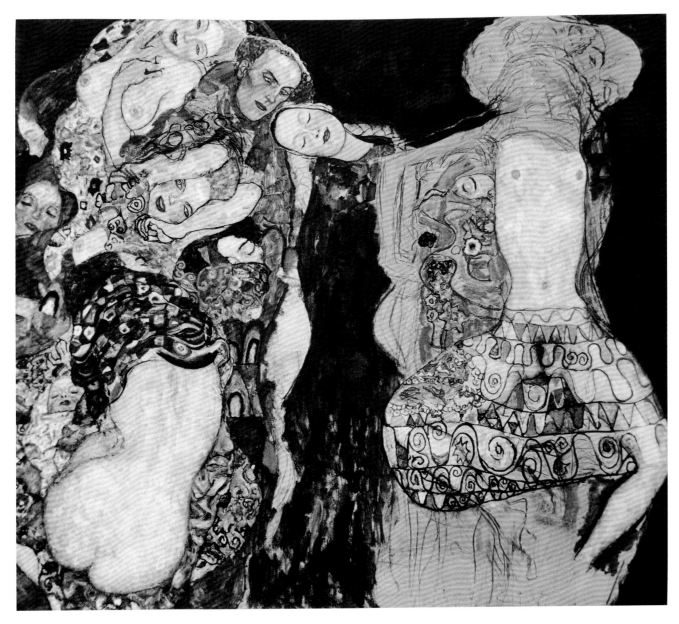

며 세워진 이 신전 속으로 한 걸음 내디딤으로써 천국으로 올라갈 수 있게 된 것이다.

평생 예술적인 관음증 환자였고, 여성을 더없이 사랑한 에로스의 충복이었던 클림트는 자신의 욕정의 산물이었던 여인의 육체를 다양하게 표현하고자 했고 〈물뱀 Ⅰ, Ⅱ〉를 비롯해 죽기 직전의 작품 〈친구들 Ⅱ〉(84쪽)에 이르기까지 여성간의 사랑도 표현했다. 그렇기에 클림트는 남성을 회화에 등장시키는 걸 꺼려했다. 남성을 묘사하더라도 〈아담과 이브〉(88쪽)라는 미완성 작품에서처럼 마치 자신이 남성을 그린 것을 후회하는 것처럼 보인다. 이 작품에서도 남성은 단순한 장식물이지 회화의 주인공이 아니다. 이 그림에서 강조한 것은 육감적인 몸매를 가진 빈의 여성을 떠올리게 만드는 풍만한 이브 쪽이다. 남성과 여성 인물은 심지어 피부색조차 다르게 표현했는데 이는 고대 항아리의 그림에서 배운 기법이었다. 이전처럼 빽빽하게 밀집된 양식은 드러나지 않고 사진처럼 충실한 묘사는 자취를 감

신부(미완성)
The Bride (unfinished)
1917/18년, 캔버스에 유채, 165×191cm
빈, 개인 소장, 벨베데레 궁전에 대여

이 책에 실린 4점의 미완성 작품은 클림트 말기 작업의 전형적인 성격을 보여주는 대표적인 예다. 이전까지 보이던 금의 사용을, 존경했던 보나르나 마티스를 떠올리게 하는 생생한 색채로 대체했다. 한편 위에서 내려다 본 듯한 피라미드와 만화경적 구도는 일본 미술로부터 영향을 받은 것이다. 주제는 여전히 에로스와 삶의 순환을 다루고 있지만, 더는 죽음의 어두운 그림자나 불쾌한 요소가 보이지 않는다.

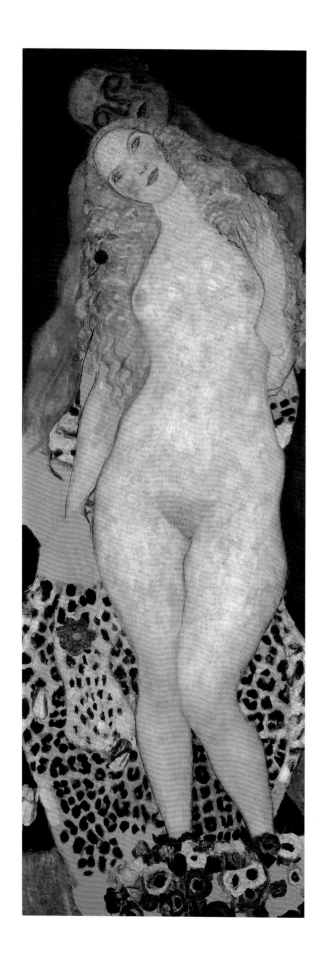

아담과 이브(미완성)
Adam and Eve (unfinished)
1917/18년, 캔버스에 유채, 173×60cm
빈, 벨베데레 궁전

클림트는 '아담과 이브'를 주제로 그릴 때조차 남성의 모습은 잘 드러나지 않게 표현했다. 이 작품에서는 남성을 장식물의 일종으로 취급하고 있다. 클림트는 고대 그리스의 항아리에 그려진 기법을 사용해 아담을 승리자의 모습을 한 이브보다 훨씬 어둡게 묘사했다. 이 그림의 명백한 주인공인 이브는 풍만한 육체로 세속적인 빈의 남성들을 유혹하고 있다.

89쪽
다리를 벌리고 앉은 여인
Woman Seated with Thighs Apart
1916/17년, 연필, 붉은색 색연필, 흰색으로 하이라이트
57×37.5cm, 개인 소장

클림트의 드로잉은 모델과 화가 사이의 밀접한 관계를 표현하고 있다. 클림트는 회화에서 화려한 의상과 장식 밑으로 모델의 육체를 감추기 전에 모델의 가장 은밀하고 비밀스러운 순간을 드로잉으로 포착하는 것을 좋아했다.

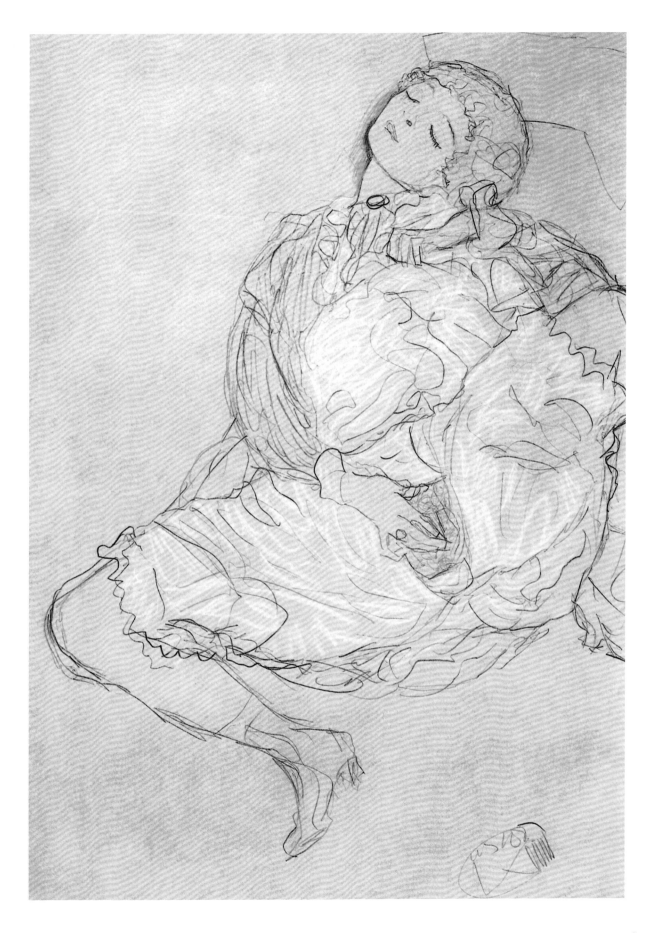

〈아멜리에 주커칸들의 초상〉을 위한 습작
1914년, 연필, 56.9×37.5cm
빈, 알베르티나 박물관

오른쪽 위
여인 정면 초상(미완성)
Portrait of a Lady en face (unfinished)
1917년, 캔버스에 유채, 67×56cm
린츠, 렌토스 현대미술관

클림트의 생애 마지막 해에 제작된 이 미완성 초상화는 그의 제작 방식 중 하나의 경향을 알려준다. 그 방법은 공간에 인물의 윤곽을 표현할 때 얼굴을 가장 먼저 그리고 부수적인 장식은 나중에 그리는 것이었다.

요한나 슈타우데의 초상(미완성)
Portrait of Johanna Staude (unfinished)
1917년, 캔버스에 유채, 70×50cm
빈, 벨베데레 궁전

말년의 클림트는 어떤 새로운 단계를 우리에게 제시하고 있었던 것일까? 여전히 에곤 실레의 영향을 받으며 더욱 거친 에로티시즘을 전개하고 있었던 것일까? 이처럼 그의 미완성 작품은 풀리지 않는 의문을 남기고 있다.

쳤으며, 평면과 공간 표현 사이의 타협이 드러난다. 이제 팜 파탈은 손에 닿을 수 있는 존재가 되었다. 그녀는 더욱 유순해졌으며 뭔가를 기다리고 있다. 1918년 2월, 클림트는 뇌졸중으로 인해 〈요한나 슈타우데의 초상〉(91쪽)과 유명한 〈신부〉(87쪽) 등의 작품을 미완으로 남기고 세상을 떠났다. 하지만 이 작품들을 통해 우리는 클림트의 세계를 더 깊이 이해할 수 있다. 클림트는 우리를 위해 문을 열어둔 채 죽었다. 우리는 그의 드로잉이 상이 완전히 드러나기 전 현상액에 담겨 있는 사진과 같다는 것을 알 수 있다. 친밀하게 그려진 누드 드로잉은 현상이 되면서 마법에 걸린 듯 부끄럽게 점차 색채를 드러내는 것이다. 클림트의 작품 전체는 로스의 저서 첫 문장인 "모든 예술은 에로틱하다"라는 진리를 충실히 증명한다. 그렇지만 "장식은 문명과 어떤 관계도 없다"라는 두 번째 명제에 대해서는 정면으로 맞서고 있다. 오히려 클림트에게 화려한 장식은, 이후 초현실주의 화가들이 신봉했던 프로이트의 꿈과 마찬가지로 의식적인 삶에 무의식을 끌어들임으로써 현실을 풍부하게 만드는 것을 의미한다. 탐미적인 색채와 빛나는 금색을 통해 한층 화려함을 더했던 여성의 아름다움은 클림트로 하여금 잃어버린 낙원을 재창조하게 하는 수단이었다. 클림트의 낙원은 지기 쉬운 꽃과 같은 운명을 가진 인간이 자연계의 영겁의 윤회 속으로 다시 사라지기 전까지 절대적 행복의 순간을 체험할 수 있는 곳이었다.

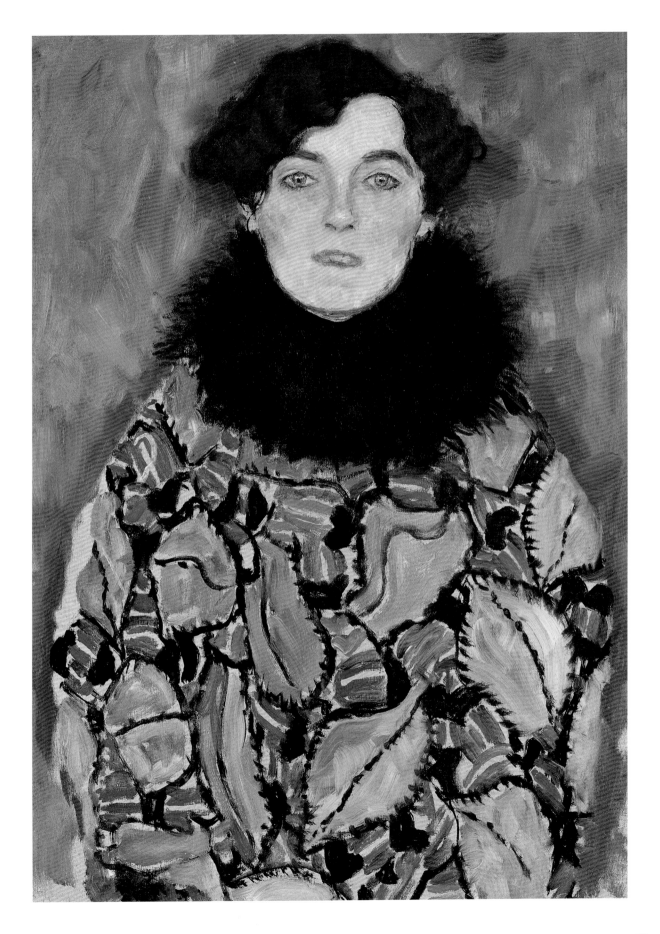

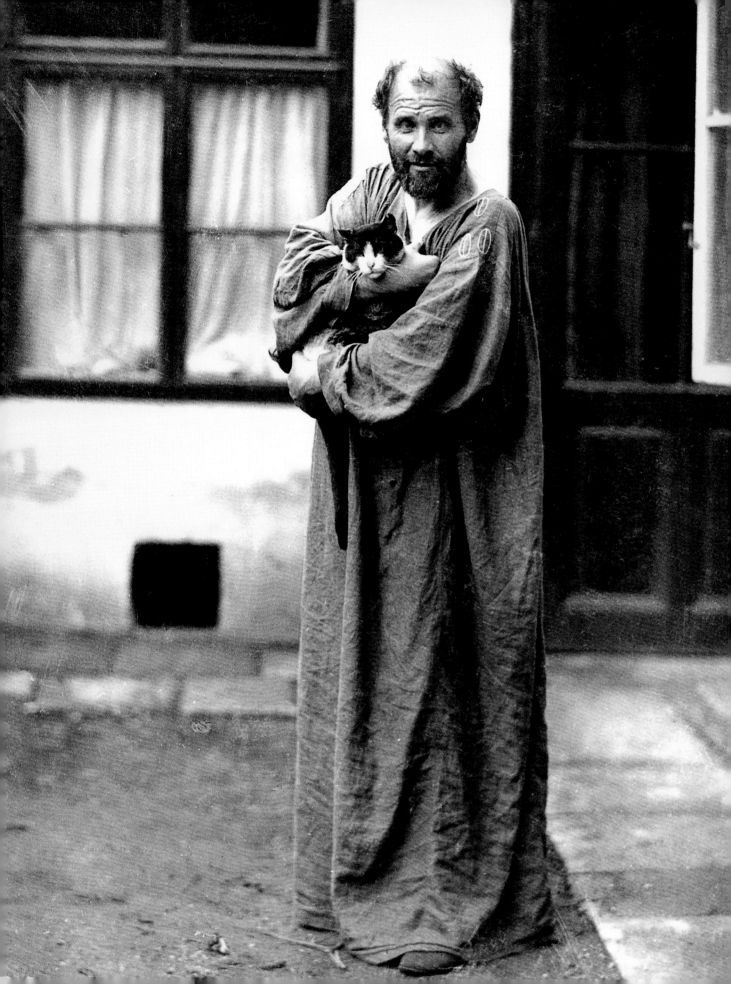

구스타프 클림트(1862 – 1918)
삶과 작품

1862 7월 14일 빈 근교의 바움가르텐에서 귀금속 세공사 에른스트 클림트와 안네 핀스터 사이의 7형제 중 차남으로 태어났다.

1876 빈 응용미술학교에 입학해 1883년까지 페르디난트 라우프베르거와 율리우스 빅토르 베르거의 지도를 받았다.

1877 동생 에른스트도 빈 응용미술학교에 입학했으며 두 형제는 사진을 초상화로 제작해주고 한 점당 6길더를 받았다.

1879 클림트 형제는 동료 프란츠 마치와 함께 빈 미술사 박물관의 중앙 홀 장식을 맡게 되었다.

1880 세 명에게 빈 슈투라니 궁전 천장화를 위한 우의화 4점과 체코슬로바키아 카를스바트의 온천장 천장화 작업 등 의뢰가 이어졌다.

1885 황후 엘리자베트가 즐겨 거주하던 별장 헤르메스 빌라의 내부 장식을 한스 마카르트의 구상에 따라 작업했다.

1886 부르크극장 작업을 통해 두 동료와는 다른 클림트만의 독자적인 양식이 확립되기 시작했다. 클림트는 아카데미즘과 거리를 두었고 두 동료도 각자 다른 양식으로 독립적으로 활동했다.

1888 예술적 공헌을 인정받아 황제 프란츠 요제프로부터 황금공로십자훈장을 받았다.

1890 빈 미술사 박물관의 계단실 내부 장식을 담당하고 〈옛 부르크극장의 관객석〉이라는 작품으로 황제상(상금 400길더)을 수상했다.

1892 부친이 훗날 클림트도 죽음으로 몬 뇌졸중으로 사망했고, 동생 에른스트도 이 해에 사망했다.

1893 문화부 장관이 클림트의 국립미술학교 교수 임명건을 거부했다.

1894 동료 마치와 함께 빈 국립대학 대강당 장식화 작업을 의뢰받았다.

1895 헝가리 토티스에 있는 에스테르하지 궁정극장 홀의 내부 장식으로 안트베르펜에서 대상을 수상했다.

1897 빈 분리파의 창립 회원으로서 회장에 선출되는 등 예술가로서의 공식적인 반란을 시작했다. 이때부터 연인이자 동료인 에밀리에 플뢰게와 함께 아터 호반의 캄머 지역에서 여름을 보내며 처음으로 풍경화를 제작했다.

1898 빈 분리파의 첫 전시회 포스터를 제작했고 회지인 「베르 사크룸」을 창간했다.

1900 분리파 전람회에 출품한 〈철학〉이 87명의 빈 대학 교수에게 항의를 받았지만 파리 만국박람회에서 금메달을 수상했다.

1901 분리파 전람회에 출품한 〈의학〉을 문화부장관이 제국의회의 의제로 제기하는 새로운 파문이 발생했다.

1902 프랑스 조각가 오귀스트 로댕이 빈을 방문해서 〈베토벤 프리즈〉를 호평했다.

1903 베네치아, 라벤나, 피렌체를 방문하며 '황금시대'가 시작됐다. 빈 대학 대강당을 위해 제작한 회화가 오스트리아 회화관으로 이전되는 사태에 격렬히 항의했다. 분리파 미술관에서 클림트 회고전이 개최됐다.

1904 빈 공방의 설계로 시공된 브뤼셀의 스토클레 저택의 모자이크 벽화를 위한 디자인을 스케치하기 시작했다.

1905 논란이 되었던 빈 대학 대강당의 회화 〈철학〉〈의학〉〈법학〉을 철거하고 정부로부터 반환받았다. 동료와 함께 분리파를 탈퇴했다.

1907 젊은 화가 에곤 실레와 만났다. 피카소가 〈아비뇽의 처녀들〉을 제작한 해이기도 하다.

쿠스타프 클림트
빈, 알베르티나 박물관
촬영자 알 수 없음

화가 작업복을 입고 고양이를 안고 있는 클림트.
빈, 오스트리아 국립도서관

아터 호반에서, 1909년.
빈, 오스트리아 국립도서관

1908 '빈 종합미술전'에 16점을 출품했다. 로마 근대미술관이 〈여성의 세 시기〉를, 오스트리아 국립회화관이 〈키스〉를 구입했다.

1909 〈스토클레 프리즈〉의 제작을 시작했다. 파리를 방문해 툴루즈 로트레크와 야수파 화가들을 만났고 종합미술전에 고흐, 뭉크, 토로프, 고갱, 보나르, 마티스 등의 작품이 출품됐다.

1910 제9회 베네치아 비엔날레에 참가해 성공을 거뒀다.

1911 〈죽음과 삶〉으로 로마 만국박람회에서 일등 상을 수상했다. 로마, 피렌체, 브뤼셀, 런던, 마드리드를 여행했다.

1912 마티스의 영향을 받아 〈죽음과 삶〉의 배경을 푸른색으로 변경했다.

1914 표현주의 화가들로부터 작품에 대해 비판을 받았다.

1915 모친의 사망으로 클림트의 색채는 점점 어두워졌고, 풍경화 역시 단색조로 변했다.

1916 에곤 실레, 코코슈카, 파이스타우어 등과 함께 베를린 분리파의 '오스트리아 예술가 동맹전'에 참가했다. 제정이 해산하기 2년 전, 클림트가 사망하기 2년 전이었던 이 해에 프란츠 요제프 황제가 서거했다.

1917 〈신부〉와 〈아담과 이브〉의 제작을 시작했고 빈과 뮌헨 예술 아카데미의 명예회원으로 선출됐다.

1918 수많은 미완성 작품을 남긴 채 2월 6일 뇌졸중으로 사망했다. 오스트리아 제정이 끝나고 오스트리아 공화국과 오스트리아 제국에서 파생된 여섯 개의 새로운 국가가 생겼다. 이 해에 에곤 실레, 오토 바그너, 페르디난트 호들러, 콜로만 모저 등도 사망했다.

아래

1902년 베토벤 기념전에 모인 빈 분리파 회원들. 왼쪽부터 안톤 슈타르크, 구스타프 클림트, (클림트의 앞에서 중절모를 쓴) 콜로만 로저, 아돌프 뵘, (누워 있는) 막시밀리안 렌츠, (모자를 쓴) 에른스트 스퇴르, 빌헬름 리스트, (앉아 있는) 에밀 오를리크, (모자를 쓴) 막시밀리안 쿠르츠베일, 레오폴트 스톨바, (팔꿈치로 머리를 괴고 있는) 카를 몰, 루돌프 바허

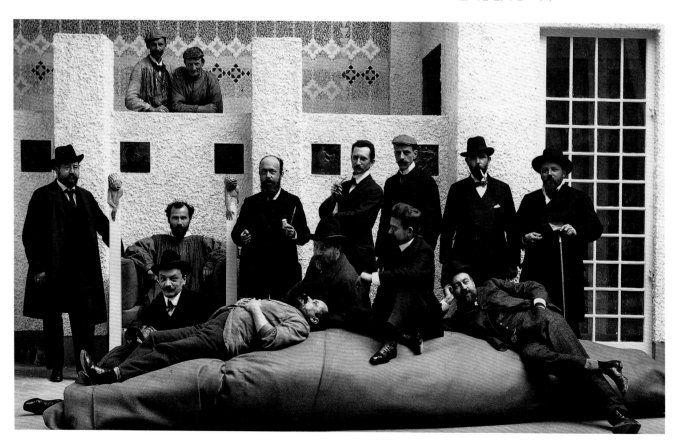

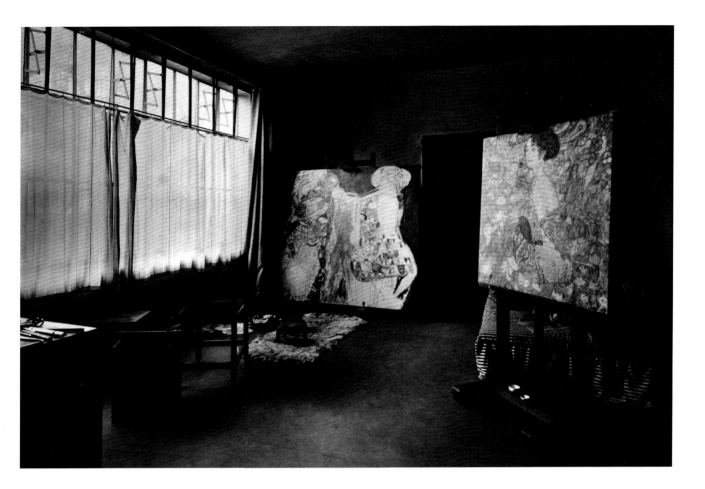

주

1 Bertha Zuckerkandl–Szeps, Eine reinliche Scheidung soll es sein, in: *Neues Wiener Journal* of 2 May 1931

2 Catalogue of the first Secession in Vienna, Vienna 1898

3 Catalogue of the ninth Exhibition of the Vienna Secession, Vienna 1900

4 Carl E. Schorske, *Wien – Geist und Gesellschaft im Fin de siècle*, Frankfurt am Main 1982

5 Bertha Zuckerkandl–Szeps, Einiges über Klimt, in: *Volkszeitung*, 6 February 1936. See also: Christian M. Nebehay, *Gustav Klimt – Sein Leben nach zeitgenössischen Berichten und Quellen*, Munich 1979, p. 174

6 Ludwig Hevesi, Christian M. Nebehay, loc. cit., pp. 170 f.

7 Carl E. Schorske, loc. cit., pp. 208 ff.

8 Catalogue of the 14th Exhibition of the Vienna Secession, 1902

9 Ludwig Hevesi, Weiteres über Klimt (12 August 1908), in: *Altkunst – Neukunst*, Wien 1894 – 1908, Vienna 1909

10 Josef Hoffmann, *Kultur und Architektur*, 1930

11 ibid.

12 Catalogue of the Kunstschau 1908, Vienna 1908. See also: Christian M. Nebehay, loc. cit., p. 244

13 Ludwig Hevesi, *Acht Jahre Secession, Kritik – Polemik – Chronik*, Vienna 1906, reprint 1985

14 Bertha Zuckerkandl–Szeps, Einiges über Klimt, in: *Volkszeitung*, 2 June 1936. See also: Christian M. Nebehay, loc. cit., p. 254

15 Alessandra Comini, *Gustav Klimt*, Thames & Hudson, London 1975

16 Joseph Roth, *Die Kapuzinergruft*, Cologne 1987, p. 15

17 Christian M. Nebehay (ed.), *Gustav Klimt, Dokumente*, Vienna 1969

도판 저작권

The publishers gratefully acknowledge the contribution to the production of this book made by museums, galleries, collectors and photographers. In addition to those named in the captions, the support of the following individuals and institutions is acknowledged:

akg–images 11, 47, 78 top; Erich Lessing/akg–images 23 left, 40 – 41; Alinari Archives, Florence 31; Archives of the Publisher, authors or collectors 67; Artothek, Weilheim 36 right, 51, 71, 73; Blauel/ Gnamm – Artothek, Weilheim 15; bpk | The Metropolitan Museum of Art 33; bpk | The Metropolitan Museum of Art | Schecter Lee 68; Bridgeman Images 27, 37, 54, 76 top; Bridgeman Images / Photo © Christie's Images 52, 69; Bruno Jarret/ADAGP, Paris 80 top; Burgtheater, ©Georg Soulek, Vienna 6; Dr. Brandstätter, Artothek, Weilheim 87; Fotoarchiv Franz Eder, Salzburg 10, 75; Fotostudio Otto, Vienna 63; Hans Riha, Vienna 39; IMAGNO/Austrian Archives 2, 4, 18 top, 19, 25, 28, 30, 55, 61, 64, 65, 70, 82, 91, 94 top, 94 bottom, 95; IMAGNO/Gerhard Trumler 38, 43; IMAGNO/ÖNB 53; IMAGNO/Öst. Volkshochschularchiv 26; IMAGNO/Wien Museum 7, 9, 12, 13, 16, 35, 86 bottom; Jochen Remmer/Artothek 77; Kunsthistorisches Museum, Vienna 21; Lentos Kunstmuseum, Linz 90 right; Leopold Museum/ Manfred Thumberger, Vienna 72, 84; MAK, Vienna 17; © MAK/Georg Mayer 56, 58, 59 left, 60; Minze– Blumental Collection, Museum of Tel Aviv, Tel Aviv 81; Muncipal Museum of Art, Toyota 79; National Gallery of Ottawa, Canada 45; Verlag Galerie Welz, Salzburg 14 bottom, 18 bottom, 22, 32, 36 left, 48–49, 76 left, 83; © 2015, Digital Image, The Museum of Modern Art, New York/Scala, Florence 46; © 2015, Photo Scala, Florence – courtesy of the Ministero Beni e Att. Culturali 50 left.

구스타프 클림트
GUSTAV KLIMT

발행일	2023년 11월 6일
지은이	질 네레
옮긴이	최재혁
발행인	이상만
발행처	마로니에북스
등록	2003년 4월 14일 제2003-71호
주소	(03086) 서울특별시 종로구 동숭길 113
대표전화	02-741-9191
편집부	02-744-9191
팩스	02-3673-0260
홈페이지	www.maroniebooks.com

Korean Translation © 2023 Maroniebooks
All rights reserved

© 2023 TASCHEN GmbH
Hohenzollernring 53, D-50672 Köln
www.taschen.com

Printed in China

본문 2쪽

모리츠 네어
구스타프 클림트, 1917년

본문 4쪽

유디트 I (부분)
Judith I(detail)
1901년, 캔버스에 유채, 84×42cm
빈, 벨베데레 궁전

본문 95쪽

모리츠 네어
빈 펠트뮐가세 11번지에 있던
클림트의 마지막 작업실, 1918년
사진

작품이 미완성인 채로 남아 있던 클림트의
아틀리에는 그의 작업 방식을 자세히 보여준다.
클림트는 항상 동시에 여러 개의 작품을 제작했으며
단계적으로 캔버스에 형태와 색채를 채워나갔다.

이 책의 한국어판 저작권은 저작권자와의 독점 계약으로 마로니에북스에 있습니다.
저작권법에 의해 한국 내에서 보호를 받는 저작물이므로 무단전재와 무단복제를 금합니다.

ISBN 978-89-6053-648-7(04600)
ISBN 978-89-6053-589-3(set)

책값은 뒤표지에 있습니다.